版面研究所

U0027938

Banner
設計學

8 大關鍵要訣，**6** 大主題應用

1 秒抓住眼球，飆高人氣點擊率！

Hikaru Kato 著　黃筱涵 譯

suncolor
三采文化

前言

網頁上的Banner（橫幅設計）

在廣告中算是尺寸非常小的一種。

廣告，是指將商品或服務「廣泛告知世人」的意思。

Banner廣告會很突兀地

出現在資訊量龐大的網頁上，

因此必須「讓人一眼就看懂資訊」。

不花費巧思就無法吸引目光，

成為無法實現目標的無效Banner。

本書的目標是幫助各位學會

「讓人一眼看懂資訊的設計」，

共分成8個基本知識與6大主題應用

介紹相關巧思與技巧。

本書使用方法

PART1 是基本

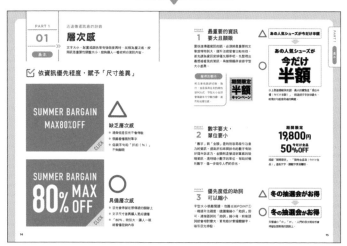

PART1會解說Banner（橫幅設計）需要的8個設計基礎。不知道該從哪裡著手的人，建議從這一頁開始閱讀。

PART2～7 是應用

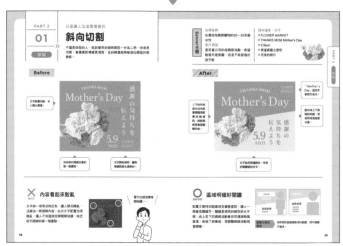

PART 2～7會以Before與After的範例解說應用技巧。範例會依頁面右上角的「Banner主題」製作，各位也可以參照主題練習書中介紹的技巧。

＊Banner也稱作橫幅設計、橫幅廣告，全書統一「Banner」稱之。

CONTENTS

PART 1 成功的Banner該怎麼製作？

PART 2 再小也好懂的排版訣竅

PART

3 一眼看懂資訊的文字設計法

PART 4

即使不同的資訊，
也讓人更易看懂的分組術

PART
7 藉由裝飾與氛圍詮釋，
打造出令人心動的設計

注意事項

※本書範例中的商品、企業名與地址等資訊均為虛構，且均為解說所製，未必符合各團體的廣告規則與法律。

※本書收錄的範例均用Photoshop製作，刊載的Photoshop操作畫面等的功能名稱與操作方法，可能隨著電腦系統或軟體版本而異。

※本書記載的RGB、色碼數值僅供參考，畫面與呈現狀態會隨著印刷方式、印刷用紙、素材、螢幕顯示等而有所不同，敬請理解。

設計前先整理！

製作Banner時，千萬不要馬上就動工。記得先彙整資訊，不然會做出與客戶要求截然不同的設計。動手之前請先確認兩大重點。

務必確認

01

彙整資訊

目的是？

確認使用Banner宣傳的目的，例如：新商品上市？優惠活動？必須先確實理解目的，知道是為什麼而做才行。

新商品

活動

優惠

發布場所？

Banner的尺寸與使用規則會依發布場所而異，所以務必先確認要用在哪裡？該處是否有什麼限制？

自家官網

多媒體廣告聯播網

社群網路

目標客群？

要確認Banner的目標客群。知道年齡、性別與職業，才能夠掌握吸引目標客群的視覺效果與氛圍。

年齡

性別

職業

先確認清楚，
才能夠讓製作
更順暢！

O2

確認素材與交期

形象、氛圍

客戶希望是什麼樣的設計？期望什麼
樣的配色？這些都必須事前調查清
楚，盡量在動手之前與客戶磨合出設
計的方向。

我希望是具
流行感的設計，
配色要紅色！

文字與素材

要確認客戶提供的素材是否有不足的
地方，有些客戶沒有提供影像素材，
這時要確認是否由我方準備。

交期

無論做出的Banner多麼完美，趕不上
交期就沒有價值，所以必須確認清楚
交期到什麼時候。

01

PART 1

成功的Banner
該怎麼製作？

到底該怎麼設計
才好呢？

瞬間看懂內容的
Banner是什麼？

Banner的關鍵在於，
讓人一看就想要點擊。
為此必須設計得讓人瞬間就能看懂內容，
乍看相當困難，
但是只要掌握接下來解說的8大基本知識，
就能夠大幅提升Banner的設計品質。

迅速傳遞訊息的訣竅

層次感

文字大小、配置或顏色等有強弱差異時，就稱為層次感。按照訊息重要性調整大小，能夠讓人一看就明白資訊內容。

☑ 依資訊優先程度，賦予「尺寸差異」

SUMMER BARGAIN
MAX80%OFF

CLICK

缺乏層次感

- 清爽但是目光不會停駐
- 很難看懂個別單字
- 促銷字句的「折扣（％）」不夠顯眼

SUMMER BARGAIN
80% MAX OFF

CLICK

具備層次感

- 目光會停留在想傳遞的關鍵上
- 文字尺寸差異讓人更好讀懂
- 「80％」特別大，讓人一眼就看懂促銷內容

POINT 1　最重要的資訊要大且顯眼

要快速傳遞資訊的話，必須將最重要的文章放得特別大，提升注視度會比較有效。首先請為資訊安排優先順序吧。先整理出最想被看見的資訊，再按照順序安排字型大小差異。

覺得困難時

將文章依語詞切割、換行，並且採用左右對齊的排列方式，字型大小自然會隨著各行字數改變，進而形成層次感。

以上面這個範例來說，最大的賣點是「現在半價（今だけ半額）」，將這段文字放到最大，較易於勾起使用者的興趣。

POINT 2　數字要大，單位要小

「數字」與「金額」是特別容易吸引注意力的資訊。提高折扣率與排名的數字有助於提升訴求力，金額則是營造划算感的吸睛資訊。這時縮小數字的單位，有助於襯托數字，進一步吸引人們的目光。

搭配「期間限定」、「限時全品項（今だけ全品）」這些文字，讓數字更受矚目。

POINT 3　優先度低的助詞可以縮小

字型大小很難閱讀，也難以如POINT①一樣提升注視度，建議僅縮小「助詞」即可。連接語詞的「助詞」縮小後，前後語詞就會相對變大，更有助於掌握關鍵字、吸引目光停駐。

只要縮小「の」「が」，人們的目光就自然會停留在想展現的語詞上。

提升閱讀的字型選擇訣竅

字型

無論排版多麼整齊，只要選錯字型，就會瞬間形成廉價感！
必須依照形象與主題選擇字型，設計才會變得完善。

☑ 按照主題「選擇字型」

主題與字型不搭

● 散發廉價感

● 字型種類過多缺乏統一感

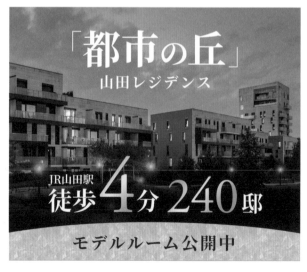

主題與字型的
形象相近

● 演繹出高級富裕的形象

● 優美令人憧憬

● 能夠清晰看懂文字

POINT 1 Banner 字型基本上要「偏粗」

為了瞬間傳遞出資訊，字型粗一點比較有利。因為文字面積增加可提高視認性，瞬間讓人看見標語。必須使用偏細字型時，就把尺寸放大吧。

Before是「Meiryo（メイリオ）」，After是「Toppan Bunkyu Midashi Gothic（凸版文久見出しゴシック）」。即使同樣都是黑體，只要粗一點就能夠呈現出不同的氛圍。

POINT 2 不要使用太多字型

字型種類太多看起來很雜亂，以尺寸很小的Banner來說會更難看懂內容。一個Banner使用的字型建議為日文的「和文字型」與英數字的「歐文字型」各一種。如右邊範例，想強調的文字①就用極粗，第二重要的文字②使用粗字，補充的說明文③用細字──像這樣調整粗細就能夠打造出兼顧統一感與層次感的設計。

字型家族

如果是文字粗細（weight）有多種版本的字型家族，就能夠在使用單一字型之餘輕易打造層次感，相當推薦。

最重要的資訊①字型較粗，且字數愈少，就愈能夠瞬間掌握主旨。

POINT 3 遇到煩惱時建議的字型集

字型常愈選愈迷惘，但是Banner設計時只要有明體跟黑體這兩種，就足以應付大部分的設計。以黑體為基本，想表現出歷史感、和風、優美時再用明體吧。

永あ Noto Sans
永あ Noto Serif
Aa URW DIN
Aa Adobe Garamond

※Google Fonts與Adobe Fonts可以找到。（截至2021年12月止的資訊）

用易懂的版面彙整資訊

排版

井然有序的排版，使訴求更加明確，看的人自然不會搞不清楚狀況。所以排版時請按照文字與影像意義加以整理。

☑ 按照意思配置文字與圖像

難以理解的排版

- 文字太多難以讀懂
- 人物太過搶眼
- 右上留白會分散注意力

易懂的排版

- 能夠依序閱讀文字
- 商品更顯眼，能夠吸引目光
- 視線會自然流動

POINT

POINT 1

依文字的意思分組

因為形狀相似或是可以剛好塞滿，就隨便配置文字與照片的話，人們就得花時間才能夠掌握內容。所以按照意思、數量、功能分組是很重要的。

✕ 常見的失誤

無視文字意思分組，讓人看不懂！

左邊範例除了標語以外，都用黑底白字分組，但整體意思卻很散亂，讓人無法順利理解。

文字有強弱區分，就會更好讀懂！

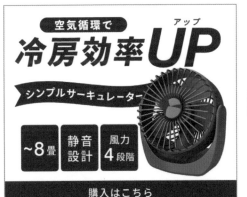

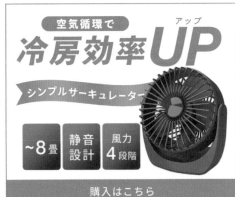

STEP 1 ## 按照文字功能分組

文字的功能是標語？性能或特徵？還是促銷用語？按照功能分組，就能夠瞬間表現出資訊。

STEP 2 ## 使用有助於展現出形象的色彩

商品是循環扇，所以配色上使用可營造清涼感的「藍色」。此外僅代表功能的3個色塊與商品一樣使用黑色，能夠讓人一眼看懂商品性能。

空間狹窄時，要留意分區

文字與照片分組後，彼此間保有適度距離就能夠形成留白。儘管版面較大時可以用留白分區，但是Banner尺寸很小，很難做出兼顧留白與活用空間的設計。這時在邊框或配色上多下點工夫，即使空間很小也能夠適度分區以彙整資訊。

✕ 常見的失誤

簡単取付

エンジン始動で *自動録画*
詳しくはこちら

資訊擠在一起！很難用留白分區

Banner的空間狹窄，影像與文字之間很難保持距離，往往很難在活用空間的同時做好分區。

搭配黑底白字會更好閱讀！

STEP 1　反白或框起打造視覺焦點

所有文字都使用橫書的話，即使努力排版也很難漂亮分區。依語詞切割後，部分文字搭配色塊、圓框，或是在整段文字背後鋪設圖像等，就可以做出明確的分區。

STEP 2　用色塊切割背景

同區內的字數愈多，要理解起來就愈花時間。因此刊載文字較多時，就要藉由背景的色彩切割成2～3區，如此一來文字可以在維持一定程度秩序感的同時做好分區，視覺上更好閱讀。

POINT **3**

善用重疊並整頓
重心均衡度

要在版面空間狹窄的Banner放上所有資訊時，文字與圖像容易重疊。文字互相重疊會難以閱讀，所以應藉由照片或圖像的重疊確保文字空間。此外，有時重心會隨著配置方法失衡，因此也要調整均衡度。

 常見失誤

為了避免重疊而變得低調，並分散了要素……

為了避免文字或圖像的重疊，將每一個要素都縮小時，就會讓整個設計變得分散與更不顯眼。

 圖像重疊以確保文字的閱讀空間！

STEP 1 **重疊照片或圖像**

蕾絲圖像與花束照片重疊後，就可以放大標語了。最下面的文字則藉背景色塊分區，如此一來不僅更易閱讀，重心也會偏下側有助於增添份量感。

STEP 2 **調整色塊面積**
整頓畫面重心

左側花束圖像往上挪，與右側花束呈對角線，藉此將重心往上抬。此外縮小下方的色塊面積有助於整頓重心，並為標語周邊保有適度留白，使整體畫面更加均衡。

04

裁切

>>

基本

要表現的地方就要顯眼一點，同理可證，不需要的地方也必須藏起來。裁切的作法有助於襯托重點，所以請仔細觀察圖像或圖形進行適度裁切吧。

☑「切除」圖像與圖形多餘的部分

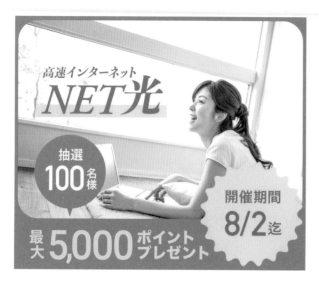

未經修剪

- 難以從照片掌握內容
- 窗框傾斜造成不安定感
- 文字能夠理解，卻顯得雜亂

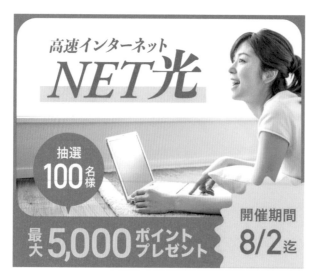

經過適度裁切

- 一眼可以看出是愉快用電腦的女性
- 文字與圖形都很好懂
- 視線會停留在服務名稱上

POINT 1　照片對準水平線，裁切多餘背景

照片角度脫離水平看起來怪怪的，所以就調成水平。照片背景有多餘要素時就善用去背，讓人一眼看出Banner主旨。配置時請留意讓人把重點放在想展現的部分。

和日常不同的呈現方式，讓人下意識覺得奇怪。上方照片的窗框傾斜，反而分散注意力。

POINT 2　裁切圖形部分

四邊形與圓形等圖形會在配置短句等附註時派上用場，對Banner設計來說非常好用。但是主角是圖形中的「文字資訊」，所以圖形太顯眼時要裁切局部，以確實強調出文字，讓人將目光停留在資訊上。

推薦長方形

屬於四邊形的長方形，能夠將文字收得剛剛好，無論什麼長度的句子都適用。圓形與三角形則會使文字周邊出現多餘留白，有時會使畫面失衡。

圓形是吸引目光的方式之一，很容易比內部文字更快被看見。適當裁切周邊能夠讓內部文字更搶眼易讀。

POINT 3　讓文字突出版面，打造出圖形般的效果

將文字放大到佔滿Banner版面，就勾勒出圖形般的視覺效果。這時裁切局部文字有助於與背景融為一體，並且不怕妨礙主要圖像。

將標語等短句化為背景，襯托了商品照。

23

打破單調，避免看膩的訣竅

節奏感

同樣形狀排在一起顯得單調時，會使注意力分散。在形狀與配置上多花點巧思，賦予設計節奏感，讓人百看不厭也是一大關鍵。

☑ 賦予要素變化，形塑出「節奏感」

過度整齊反而展現不出主題

- 氛圍很好，但是無法吸睛
- 不刻意思考的話，就無法將文字看進腦中

用節奏感傳遞內容

- 視線的移動很流暢
- 不用專注也看得懂文字
- 一眼看懂大會名稱、時間與價格

POINT 1
橫書文字排成一列時失衡了

客戶提供的原稿基本上都是橫書，讓人下意識像Before一樣整齊排列。但是像After一樣用色塊分組，配置也稍微錯開，就使單調的設計動起來了。

縱向無法對齊時

縱向排列要素時，只要留意三角形排列法，看起來就很順眼。

標題與內容縱向排列後，用圓形框起，左右水平位置錯開，即可打造出節奏感。

POINT 2
藉由背景色塊打造變化

在連續的文字當中，取其中一部分配置色塊，可以營造出具節奏感的變化。像Banner這種小尺寸的設計無法保有充足留白，文字看起來很容易擠成一團，這時在背景設置色塊，就能夠有效改變整體節奏感。

光是增加色塊，就確實區分了「父親節禮物（父の日ギフト）」與「馬上挑選（今すぐチェック）」。

POINT 3
增加照片或插圖以打造動態感

儘管文字是最重要的資訊，但是只有文字會單調得無法吸引目光。配置符合資訊的照片或插圖，能夠讓設計更加生動，有助於從視覺上傳遞資訊。

增加「穿西裝的女性」照片與「紙飛機」插圖，更容易吸引目光。

操縱色彩，改變氛圍的訣竅

配色

色彩具有直接傳遞出冷暖、情感與氛圍的力量。按照用色規則配色的話，更易表達出訴求。

☑ 用色的基本就是要遵守「配色規則」

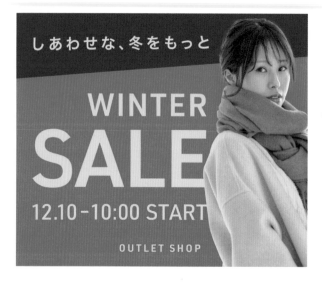

毫無「冬季」感

- 明明是冬季的Banner，卻沒表現出季節感
- 顯眼但是看起來很奇怪
- 背景與照片的色彩數量過多，看起來很散亂

選擇了符合目的的配色

- 照片與背景色彩相符，形成視覺一致感
- 以「藍色」為底，傳達出冬季的寒冷氣息
- 背景使用沉穩的色調有助於襯托照片

POINT 1 認識明度、彩度與色相

色彩共擁有3個屬性──明暗稱為「明度」、鮮豔度稱為「彩度」、紅色或藍色等色調的差異稱為「色相」。想使用黯淡色時要調低彩度，想改變色調時就調整色相。適度控制這3個要素，就能夠整頓出良好的配色。

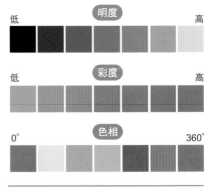

明度愈高愈白、愈低愈黑。
彩度愈高愈鮮豔、愈低愈黯淡。
色相可透過0°～360°的角度指定色調。

POINT 2 配色為3色，比例為7：2：1

配色請控制在3色吧。遵守基底色70%、主要色20%、重點色10%這個比例，就能夠整頓出優美的均衡感。你可以選擇照片或插圖中用到的顏色，可使形象更具整體感。像左頁的After範例，就使用了照片中的顏色。

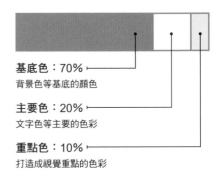

基底色：70%
背景色等基底的顏色

主要色：20%
文字色等主要的色彩

重點色：10%
打造成視覺重點的色彩

使用4色以上時，只要將主要色切成兩塊各10%，以基本的比例為基準去切割各區即可。

POINT 3 色調一致

明度、彩度、色相這3個屬性當中，明度與彩度的設定按鍵為「色調」。只要色彩的明暗（明度）與鮮豔度（彩度）具一致性，即使色相位置改變也會形成「色調一致的配色」。只要色調一致，整體配色就顯得一致。

上下範例色相均同，但是上方色調不同，下方色調一致。

07

視線引導

基本

沒有固定視線的要素，讓人不曉得該看哪裡時，就需要花時間才能夠理解資訊。為了避免分心，必須打造出正確引導視線的流動感，讓人一眼就看懂。

☑ 打造「視線流動感」避免視線游移

視線分散

● 會將注意力放在中間的咖啡杯
● 文字配置四散，難以閱讀

視線會自然移動

● 大標題會吸引視線
● 自然而然由上往下閱讀

POINT 1 打造吸引目光的 第一個重點

想要引導視線時，就要打造「吸引目光的第一個重點」。依序從第一個重點開始縮小尺寸，視線自然就會從最大的要素流向較小的。

上方三個圓形尺寸相同，視線會不知道要放在哪裡。下方有尺寸的差異，視線會自然從大圓流向小圓。

POINT 2 橫書的 「Z字型動線」

人的視線會由上往下，此外橫書時會依循左上、右上、左下、右下的順序流動，這就稱為「Z字型動線」。只要按照這個流動方式配置資訊，就形成讓人自然讀懂的排版。

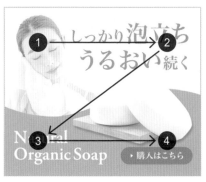

按照①人物的臉、②標語、③商品名、④按鈕的順序引導視線。

POINT 3 直書的 「N字型動線」

直書時視線會依右上、右下、左上、左下的順序流動，這就稱為「N字型動線」。用直書安排標語時，先在右上配置重點文字，就能夠輕易控制視線的流動。

按照①～②大會名稱、③時間、④價格的順序引導視線，將重要資訊放在第一個看見的地方是最理想的。

用素材展現出形象

裝飾

>>

基本

裝飾可有效塑造形象，但是過度卻會喧賓奪主，讓重要資訊傳不出去。因此在避免過度裝飾的情況下，營造出熱鬧氛圍的斟酌能力相當重要。

☑ 別讓裝飾「搶鋒頭」

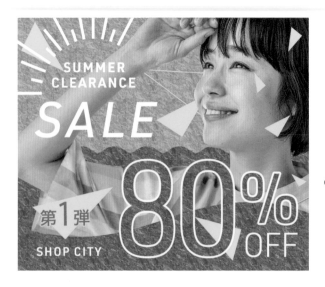

裝飾太繁雜

- 背景的質感讓視覺顯得壅擠
- 三角形太多會分散視線

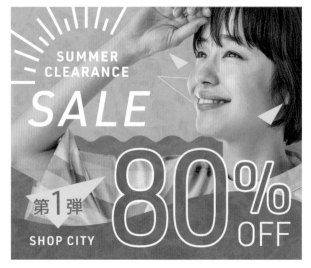

裝飾均衡良好

- 背景讓人感受到海洋與夏季
- 適度的三角形數量形塑出可愛氛圍
- 文字很好讀

POINT
1 　依主題選擇裝飾

選擇裝飾時最重要的，就是選擇符合主題的類型。舉例來說，夏季就是海洋或太陽、冬季就是雪人、火堆等，這樣的選擇有助於強調形象。此外其他裝飾的風格也應一致，例如：手寫風、簡約線條、寫實圖像等。

夏季＝波浪、太陽

左頁範例選擇了會聯想到夏季的「波浪」與「太陽」，除了配色之外連裝飾也加以搭配，就能夠進一步提高設計性。

POINT
2 　裝飾要配置得自然

為表現出形象而塞滿裝飾可不行。首先應依文字決定好排版後，再檢視整體均衡度並調整裝飾的尺寸與數量。裝飾與背景呈現高對比度時要小一點，低對比時則大一點，就能夠在不妨礙文字的同時強調整體形象。

裝飾四散掩蓋了想傳遞的資訊，統整到同一個位置比較好閱讀。

POINT
3 　背景花紋低調一點

在背景配置直線或圓點等以塑造熱鬧氛圍時，要注意別損及文字可讀性。花紋使用色相大不相同的顏色時會出現閃爍感，所以請使用同色相，再用明度與彩度（色調）賦予強弱即可，所以請選擇色相相鄰的顏色。

兩個範例都使用聖誕節風情的配色，但是使用紅綠時背景卻比文字搶眼。主角是文字資訊，所以僅使用一個顏色——紅色，再透過明度打造差異。

進行前必須確認！

按照需求製作Banner

Banner種類可概分成「廣告用Banner」、「過場、縮圖用Banner」與「訴求、引導用Banner」這3種，由於功能各異，所以請務必理解各自的關鍵。

必須熟記的
3 種類

廣告用 Banner

會用在各式各樣的媒體上

廣告用Banner中有名為展示型廣告的發布型態，可在有準備專門欄位的網站上發布廣告。但是會無視使用者的想法唐突出現，所以必須想辦法打造得一眼即可理解。

過場、縮圖用 Banner

文章或影片的標題

YouTube影片一覽頁的Banner、部落格文章一覽或開頭的Banner，稱為過場或縮圖。關鍵在於從視覺上展現文章或影片的賣點。

訴求、引導用 Banner

引導至想展現的網頁

網站主視覺中滑動形式的導覽、網頁文章尾端配置的索取資料按鍵等，會將人們引導至特定頁面的訴求或引導用Banner。

總之必須想辦法讓人
一眼就留下印象！

POINT 1　配置人臉照片與數字引出興趣

廣告要用的Banner，會在無預警的情況下，貿然出現在人的視線中。為了避免被跳過，必須用人臉照片或是放大「抽中5000日圓（最大5000円）」這類現金回饋或優惠的數字，以吸引人們的注意。

× その場で当たる
最大5,000円

○ その場で当たる
最大5,000円

POINT 2　藉由層次感讓人一眼就理解

由於是突然冒出的Banner，所以不能指望人們會細讀並理解。必須一眼就傳遞出重要訊息，所以要放大標語，縮小其他要素，以打造出具層次感的版面。

× 賞金総額1,000万円
抽選で3,000名様
開催期間 9.1～10.31

○ 抽選で3,000名様
賞金総額
1,000万円
開催期間 9.1～10.31

POINT 3　用文字促進人們點擊

可以說是所有Banner都應如此，尤其是以廣告為目的時，就更應想辦法「引導人們點擊」。不能光是宣傳就結束，而是要搭配「詳情請參閱」、「立即登錄」、「資料索取」等引導人們進一步點擊的文字。

× 今だけ全品
50%OFF

○ 今だけ全品
50%OFF
詳しくはこちら

過場、縮圖的製作訣竅

POINT 1 用文字或照片傳遞出賣點

過場Banner會搭配文章標題的連結一起顯示。標題即可看出文章或影片的概要，所以Banner主要目的是從視覺上演繹出賣點或氛圍，因此必須讓人直覺感受到形象。

POINT 2 版面與字型要一致

在一覽頁列出過場Banner時，各標題的字型、位置與長度等不一致時，看起來就像各不相同的主題。所以字型與配置等要一致，使整體要素散發出相同的形象，才能夠成為具統一氣息的過場Banner。

POINT 3 文字不能過小

過場Banner會以縮圖的形式出現在一覽頁面，賦予內部文字強弱以提升視覺衝擊力是不錯，但是文字過小就會如右圖一樣看不清楚。所以請考慮到文字會縮小的情況，避免使用過小的字型。

訴求、引導用Banner的製作訣竅

原來可以按照目的，改變訴求的重點！

POINT 1　滑動形式可用在特惠商品

網站的首頁經常可見會在滑動下出現的主要Banner，可以有效展現活動中的優惠資訊。期間限定的優惠訴求力特別高，所以在設計時要以折扣率的數字與結束日期為主，文字也要放大。

POINT 2　引導用的需求要傳遞安心與可信賴感

引導人們索取資料或前往申請頁面時，可信賴感與安心感是很重要的。最有效的方式就是放上負責人的照片，積極表現出網站另一端有真人存在的一面，這樣就能夠讓使用者感到安心。

POINT 3　諮詢要與文章內容互相關聯

很常看到文章最後設有導往諮詢頁面的Banner，這是用文章補充的方式就能夠順利引導。舉例來說，文章主題是「選擇裝修公司的方法」就搭配「對裝修公司的選擇感到不安時……」等與內容有關的Banner，自然能夠引導人們點擊。

PART 2

再小也好懂的
排版訣竅

沒想到尺寸這麼小，
也能夠這麼好懂！

Banner的尺寸很小

尺寸這麼小的Banner，
該怎麼在有限空間配置照片與文字呢……
相信各位也有這煩惱吧？
這裡要介紹排版方面的點子，
幫助各位迅速完成
看似困難的版面配置。

分區讓人迅速看懂資訊

斜向切割

不擅長排版的人,就試著用斜線將資訊一分為二吧。依意思切割,會讓資訊傳遞更清楚,且斜線還能夠營造出輕盈的節奏感。

Before

文字配置四散,令人難以看懂。

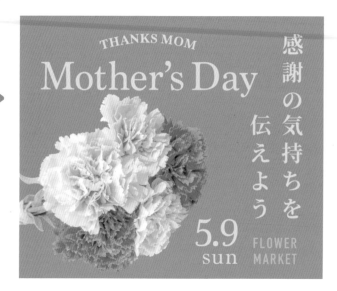

沒有吸引視線注意的第一個重點。

文字顏色相同,讓每個資訊都太過相似。

 BAD ## 內容看起來散亂

文字統一使用淡粉紅色,讓人眼花瞭亂,沒辦法一眼理解內容。此外文字配置也很雜亂,讓人不知道該從哪裡開始讀,缺乏吸引視線的第一個重點。

看不出該從哪裡開始讀……

Banner主題	目標客群 在尋找母親節禮物的20～30多歲 女性 客戶期望 是百貨公司的母親節活動，希望 散發可愛氛圍，但是不希望過於 孩子氣	提供檔案、文字 ● FLOWER MARKET ● THANKS MOM Mother's Day ● 5.9sun ● 表達感謝之意吧 ● 花束的照片

After

THANKS MOM

FLOWER MARKET

Mother's Day

感謝の
気持ちを
伝えよう

5.9
sun

「Mother's Day」這段字會吸引目光。

區分成上下兩塊的斜線，很自然地為版面分區。

上下的內容都分成先配置標題再配置詳細資訊，就能夠輕易掌握整體內容。

文字使用兩種顏色，有助於閱讀個別文字。

◯ 區域明確好閱讀
GOOD

配置文章時切割區域並彙整資訊，讓人一眼看見關鍵字。關鍵是使用斜線而非水平線。由上至下的視線流動會自然連接兩個區塊，銜接了節奏感，使整體視線流動相當順暢。

文字文字
文字文字
文字文字
文字文字

文字文字
文字文字
・文字文字
・文字文字
・文字文字

留意切割的區塊　　按照資訊量整頓區塊的範圍，提升整體平衡度。

遇到條列項目、縱長圖像時很方便的排版法

02

切割兩塊

要條列出商品特徵又要使用縱長照片時，最好用的排版就是左右切割。這樣就不容易產生多餘的留白，可以將資訊整理得相當漂亮。

Before

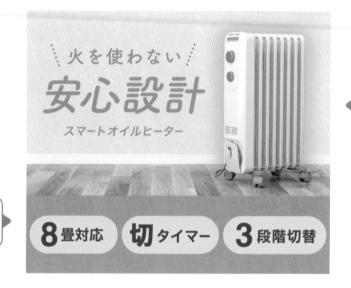

商品照片太小，不夠顯眼。

商品特徵並排條列很難讀。

文字上下的橘色留白過多，畫面顯得稀疏。

✕ 文字很難讀懂，
BAD **商品也不顯眼**

將條列式文字橫向並排，視線就無法順利流動。商品照片也太小而不顯眼，完全展現不出魅力。此外整體來說多餘的留白過多，略顯貧乏。

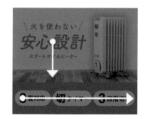

視線流動方向很奇怪……

<table>
<tbody>
<tr><td>Banner主題</td><td>目標客群
家中有幼兒並且考慮購買暖氣的
母親
客戶期望
這是柴油暖氣機的促銷,希望是
散發溫暖與安心感的形象</td></tr>
</tbody>
</table>

目標客群
家中有幼兒並且考慮購買暖氣的
母親
客戶期望
這是柴油暖氣機的促銷,希望是
散發溫暖與安心感的形象

提供檔案、文字
● 不必用火的安心設計
● 適用4坪空間／可設定關閉
　時間／三階段調整
● 智慧型柴油暖氣機（商品
　名稱）
● 暖氣機的照片

After

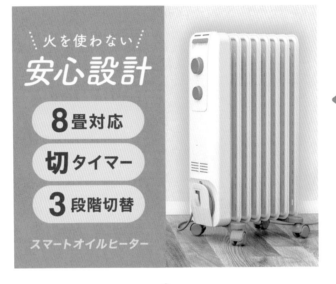

能夠流暢
地從標語
讀到商品
特徵。

放大商品有吸
睛效果,質感
也表現出來。

文字與照片分開,更容
易掌握內容。

⭕ 一眼就看懂
GOOD 文字與照片資訊

左右切割的排版搭配縱向排列的條列
式項目,瞬間就變得好讀多了。放大
的商品照片很顯眼,視線也會自然由
上往下,不會不曉得該看哪裡,能夠
自然理解內容。

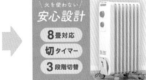

不適合
過長的文章

條列式文章太長的話有礙閱讀,這時請去除多
餘的文字,以讓人一眼看懂。

擺脫粗糙形象的訣竅

不對稱

左右對稱的配置法能帶來安定感,但是過於整齊反而流於粗糙,所以請藉不對稱配置法演繹出華麗感。

Before

左上有多餘留白。

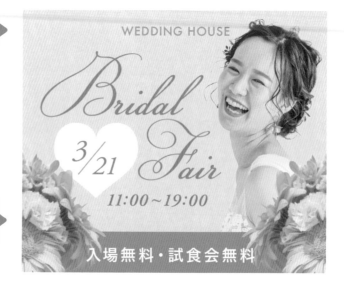

花束配置左右對稱,畫面稍嫌單調。

文字被照片互相疊壓到,看起來很擁擠。

 BAD

左右對稱導致
沉重平凡的形象

左右對稱的花束儘管帶來安定感,卻也使畫面顯得笨重。此外左上留白使資訊集中的下側看起來更重,整體重心過度偏向下側。儘管有表現出華麗的氛圍,但是婚禮應該更明亮輕快。

該怎麼擺脫粗糙感呢?

<table>
<tr><td rowspan="4">Banner主題</td><td>目標客群</td><td>提供檔案、文字</td></tr>
<tr><td>正在尋找婚禮會場的20～30多歲女性</td><td>● WEDDING HOUSE
● Bridal Fair</td></tr>
<tr><td>客戶期望</td><td>● 3/21 11:00～19:00
● 免費入場、免費試吃</td></tr>
<tr><td>婚禮活動宣傳，希望用粉紅色系營造出明亮輕快且奢華的形象</td><td>● 花束照片／新娘照片</td></tr>
</table>

After

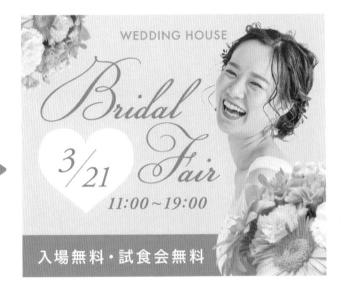

能夠清楚看見活動日期。

不對稱的花束，讓畫面更輕盈。

WEDDING HOUSE

Bridal Fair

3/21

11:00～19:00

入場無料・試食会無料

○ GOOD 藉由不對稱塑造明亮輕盈的形象

花束的配置與尺寸均採左右不對稱的方式，讓氛圍看起來輕飄飄的。此外也重整留白的均衡度。放大活動日期讓人更易確認，是兼顧形象與資訊彙整的優秀設計。

堆疊圖像也不適合對稱

將代幣等硬幣圖像堆在一起時，左右完全對稱看起來很不自然，所以請使用左右不對稱的配置法。

想打造歡樂的流行動態感時

自然躍動

資訊若整頓得過於井然有序，很容易缺乏動態感。想營造歡樂氛圍或躍動感時，請將尺寸與位置打散，採用具節奏感的配置法吧。

Before

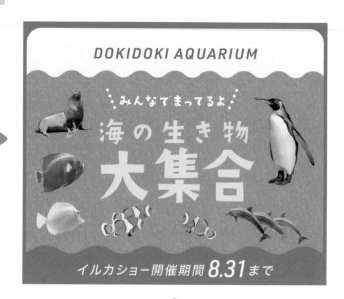

動物照片太小缺乏視覺張力。

表現不出生動的形象。

✕ 排列整齊導致
BAD 缺乏生動感

動物尺寸一致看起來很整齊，卻有種寂寥感，缺乏令人期待的氛圍。動物周遭留白過多也使畫面鬆散，這時應在尺寸與配置上多下工夫以打造躍動感。

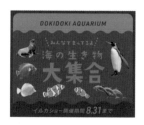

我想引導出動物的活力感⋯⋯

| Banner主題 | 目標客群
家有幼兒的20～40多歲男女
客戶期望
這是水族館的夏季活動專用
Banner，希望用藍色系營造出
充滿生命力的動態感 | 提供檔案、文字
● DOKIDOKI AQUARIUM
● 海洋生物大集合
● 大家都在等著你喲
● 海豚表演只到8.31
● 海洋生物照片 |

After

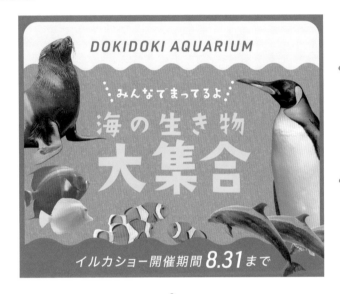

藉尺寸營造強弱感，型塑充滿生命力的氣氛。

密集的配置自然產生歡樂氣氛。

一眼就可以明顯看出是水族館的廣告。

藉由照片強弱展現躍動感

GOOD

同時使用多張照片時，藉由尺寸差異營造出強弱，就能夠型塑充滿躍動感的歡樂氛圍。海豹、企鵝與海豚都用較大尺寸強調輪廓，特徵是色彩與花紋的熱帶魚則安排得小一點。

超出版面可增添動態感

較大張的照片超出版面，讓動態感更上一層樓。

餐飲店廣告常用技巧

活用盤子

餐飲店提供的菜單照片，基本上都是擺在盤子上的狀態。這裡要介紹的就是善用盤子的排版方法。

Before

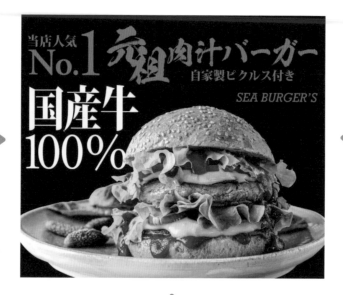

文字配置都擠在一邊難以閱讀。

多餘的留白會拉走視線。

照片雖然放很大，但視覺衝擊力卻很弱。

✕ 盤子裁切得
BAD 不夠好

盤子僅稍微突出版面，有種半調子的感覺。經過細心編排的文字雖然視認性很高，卻難以感受到視覺張力，反而稍嫌呆板。商品照片周遭有許多非刻意的留白，反而妨礙視線的流動。

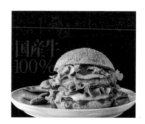

我想提升均衡感……

<table>
<tr><td rowspan="2">Banner主題</td><td>目標客群</td><td>提供檔案、文字</td></tr>
<tr><td>喜歡吃肉且希望大吃特吃的年輕
男性
客戶期望
這裡要宣傳人氣商品——漢堡，
想用黑色背景展現分量，並且營
造出豪邁感</td><td>● 國產牛100%
● 本店人氣No.1
● 元祖肉汁漢堡，
　附自製醃小黃瓜
● SEA BURGER'S（店名）
● 漢堡的照片</td></tr>
</table>

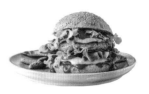

After

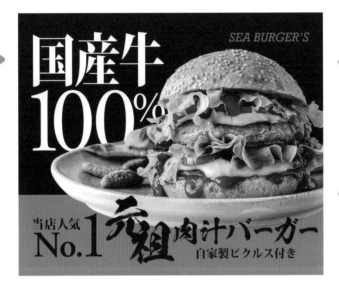

文字顯眼並
吸引目光。

照片配置在縱
向的中央，讓
人感受到漢堡
的立體感與肉
品的美味。

把沒有擺放食
物的邊端裁切
掉，讓人專注
於商品上，整
體畫面均衡。

能夠看清楚盤子的
細節。

○ 確實表現出
GOOD 分量感的廣告

確實展現出盤子不僅散發視覺衝擊效果，
也更易於掌握商品內容。「100％」的數
字與「元祖」的文字善加配置在盤子的前
後，就能夠在避免降低視認性的情況下演
繹出好想馬上來一份。

活用盤子的
排版

盤子無論是正面還是正上方視角，排版
起來都很輕鬆，調整背景色或疊上對話
框就能夠增添立體感。配置時就請盡情
放大照片吧。

照片不顯眼時

用重疊製造立體感

商品看起來平坦令人難以留下印象時,就去背重疊以打造出立體感。使用能夠襯托商品的配色當背景色,看起來就會更立體了。

Before

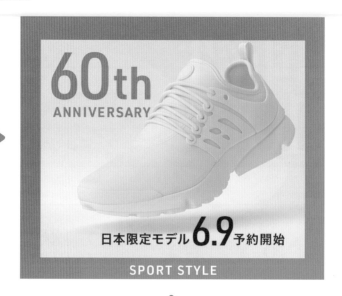

邊框縮小了空間感,看起來很擠。

商品照片看起來很遠。

✕ **形象窘迫,**
商品也不顯眼

BAD

白色、粉紅色與黑色組成的簡約配色,再搭配黑體字型塑出不錯的氛圍,但是邊框太粗讓空間感狹窄,散發出窘迫感。此外商品——運動鞋的照片融入了白色背景,看起來不太顯眼。

原來是邊框讓畫面看起來擁擠啊?

| Banner主題 | 目標客群
喜歡時尚的20〜30多歲男女
客戶期望
運動鞋的新品預購宣傳。希望在
強調商品之餘，形塑出明朗簡約
又輕快的形象 | 提供檔案、文字
● 60th ANNIVERSARY
● 日本限定款 6.9預約開始
● SPORT STYLE（品牌名稱）
● 運動鞋照片 |

After

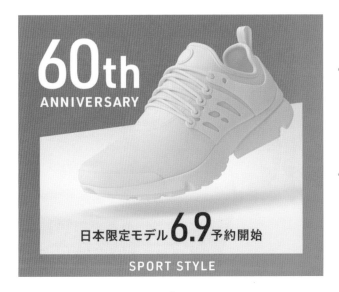

背景配置粉紅色，同時襯托運動鞋與文字。

強調商品照片的細節。

背景與鞋子重疊，成功營造出立體感。

○ **GOOD**

商品顯眼並散發出好走輕快的形象

局部邊框融入背景消弭了窘迫感，商品去背並反轉了字體與背景色，使商品更加搶眼，也確實表現出細節。

去背後更搭了　照片可以去背的時候，就透過重疊的手法，勾勒出商品的立體感。

趕時間時可用的排版

白窗戶

沒時間好好思考排版時,最好用的就是直接在底色上挖空的「白窗戶」。還能夠彈性應對客戶指定的顏色,是非常方便的排版方法。

Before

白字太多,非常難閱讀。

綠色面積過大,整個顏色太強烈,導致看不出是什麼樣的廣告。

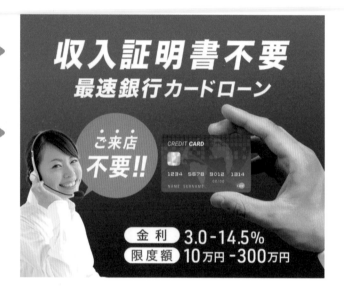

文字與照片太分散,讓人視線難以固定。

✗ 單一綠色背景
BAD 讓人難以讀懂

單色背景使畫面無法閱讀,文字與照片則配置的很分散,讓人不知道該看哪裡才好。儘管選了可勾勒出信賴感的深綠色,卻因為綠色面積太廣而顯得緊迫。所有文字都使用白色,讓人分不出優先順序。

視線分散到各處去了……

Banner主題	目標客群 20～50多歲的上班族男女 客戶期望 這是銀行信用卡預借現金的 Banner，希望用綠色系表現出 可信賴的安心感，營造出誠懇 形象	提供檔案、文字 ● 不需要收入證明 ● 最快銀行信用卡預借現金 ● 不必臨櫃 !!　● 利率3.0-14.5% ● 額度10萬～300萬日圓 ● 總機人員照片 ● 手部與信用卡的照片

After

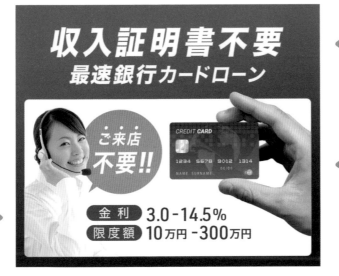

標題能夠確實吸引目光。

白背景讓文字更易讀。

細部資訊都彙整在白色塊。

色彩均衡。

◯ 色彩與區域的均衡度良好
GOOD

背景切割成綠色與白色兩個區塊，讓標題與其他文字都很好閱讀。白窗戶讓綠色面積變得恰到好處，還可以搭配黑字讓畫面更清晰！

所有主題都適合 → 「斜向切割」、「自然躍動」中介紹的設計，也可以搭配白窗戶排版。

51

變身成各種形狀！

切割不同尺寸Banner

設計Banner時，可能會遇到一個設計要運用在不同尺寸上的情況，這裡要介紹必須搭配不同尺寸時的設計訣竅。

? Banner要怎麼因應各種尺寸？

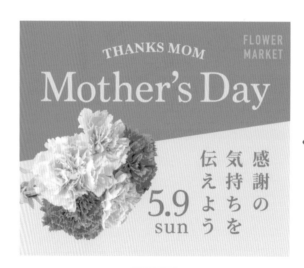

製作接近正方形的Banner——「矩形」，再以此為基本發展出不同尺寸！

Banner尺寸變化訣竅

要直的還是橫的？還是整個都很小？適合的訣竅都不同！

POINT 1　要做橫長型就從中間切成一半

要從接近正方形的矩形發展出橫長型尺寸Banner時，最簡單的方式就是「切割成左右兩塊」。橫長型Banner的縱向空間很小，難以配置資訊，所以要二分法安排文字與資訊。請將排版從中央分成左右兩塊，並將文字、圖片配置在左右兩個長方形中。

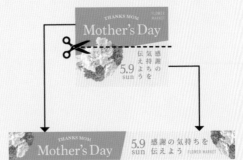

POINT 2　要做縱長型就採上、中、下的三分法

要製作縱長型Banner的話，就切割成上、中、下這三個區塊後分配要素。沒那麼重要的附屬資訊配置在上與下，主要標語與圖像就配置在正中央，在引導視線之餘完美放入所有要素。

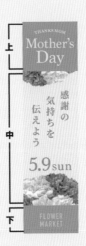

POINT 3　尺寸偏小時，就濃縮字句

如果是智慧型手機要用的智慧型Banner，要配置所有文字與照片會太小看不清楚。所以必須思索內文的優先順序，斟酌出一定要放入的字句並刪除多餘的要素。

五花八門的Banner尺寸

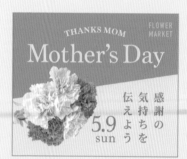

寬300px×長250px

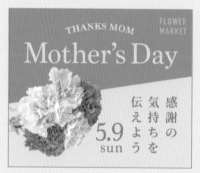

寬336px×長280px

PATTERN
1

矩形
（接近正方形的尺寸）

電腦與智慧型手機都能夠顯示的「矩形」，是點擊率很高的人氣尺寸。製作Banner時通常會先製作接近正方形的矩形版本，再依此發展出其他尺寸。

PATTERN
2

Banner（橫長型）

橫長型的廣告。通常會配置在網頁的頁首或是穿插在內容當中，是常見程度僅次於矩形的類型。

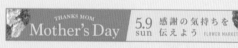

寬468px×長60px

寬728px×長90px

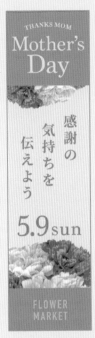

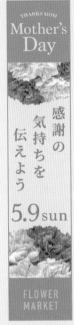

寬160px×長600px　　寬120px×長600px

PATTERN

3　大樓型（縱長型）

大樓型是從「Skyscraper」直譯而來，是充滿動態感的縱長型Banner。會在電腦螢幕上顯示，通常會非常醒目地配置在右邊或左邊的側邊欄上。

有時必須依
媒體打造各種
尺寸呢！

PATTERN

4　智慧型（橫長型）

偏小的智慧型Banner，是智慧型手機適用的廣告尺寸。會固定在智慧型手機螢幕下方的廣告，因為很容易不小心點到，所以有些惹人嫌。

寬320px×長50px

寬320px×長100px

PART 3

一眼看懂資訊的
文字設計法

我終於明白
文字難看懂
的原因了！

沒有情緒性的文字
是不行的！

好讀、好理解、吸睛是文字3大要素，
因此不含任何情緒的文字是不行的。
必須透過文字組合、字型，
營造出能夠一眼看出意思的文字。

賦予單調文字節奏感

直書

橫書文字連續並排時，容易顯得單調令人忽視。所以請適度搭配直書改變節奏感，打造出讓視線停駐的重點。

Before

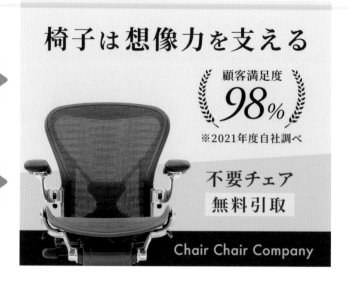

產生多餘的留白了。

吸睛的重點很少。

✕ 文字排列單調，
讓視線掃過就忘

BAD

所有文字都使用橫書，文字尺寸強弱（跳躍率）也很弱，讓視線無法停留，一掃就過。此外椅子上方有多餘的留白，降低了畫面均衡度。

標語不顯眼……

Banner主題	**目標客群** 考慮購買辦公椅的人 **客戶期望** 會刊登在網路商店，因此希望用 單色調營造沉穩形象，散發可以 信賴的氛圍

提供檔案、文字
- 椅子能夠支撐想像力
- 顧客滿意度98%
 ※2021年自社調查
- 免費回收舊椅子
- Chair Chair Company（公司名稱）
- 辦公椅的照片

After

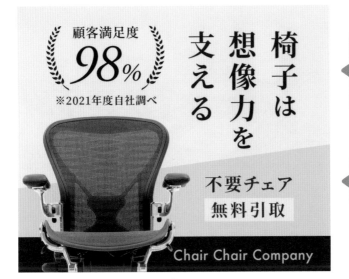

標語採直書
配置，藉由
節奏的變化
吸引目光。

均衡留白恰
到好處。

將文字適度的分區，
可以讓人更易讀懂。

○ GOOD

藉文字組合與大小變化增添醒目程度

用直書與橫書的交錯為文字增添變
化後，各區塊的組合安排就更加引
人注目。此外文字大小也賦予強弱
感，進一步襯托了標語。

換行後更顯眼　直書可以搭配頻繁的換行打造段落感，這麼
做也有助於放大文字。

瞬間吸引目光

將文字配置得有如圖像

讓人一眼就看見資訊的訣竅，在於將文字安排得有如繪畫或圖像。請試著針對文字組合或記號下工夫，藉此打造出令人一眼看出主旨的設計。

Before

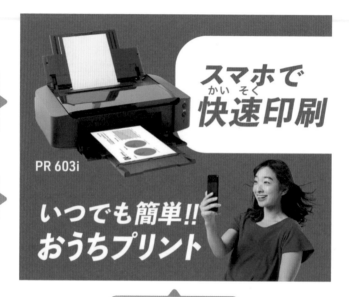

文字尺寸相同，看起來不顯眼。

スマホで
かい そく
快速印刷

PR 603i

看不出商品的賣點。

いつでも簡単!!
おうちプリント

整個畫面看起來很稀疏。

✕ 文字注視度低
BAD 使畫面不吸睛

右上與左下字型尺寸幾乎相同，這樣會分散視線讓人難以注意到商品的特色與賣點。所以調整文字尺寸的差異，配置出具層次感的文字吧。

想強調的是
哪一個標語呢？

<table>
<tr><td rowspan="2">Banner主題</td><td>目標客群
20～40多歲的居家工作商務人士</td><td>提供檔案、文字
● 用智慧型手機就可以快速印刷</td></tr>
</table>

Banner主題

目標客群
20～40多歲的居家工作商務人士

客戶期望
這是會刊登在自家官網的印表機促銷Banner。希望打造具信賴感，又能夠表現出列印品質優良的形象

提供檔案、文字
● 用智慧型手機就可以快速印刷
● 隨時都可以輕鬆列印！居家列印
● PR 603i（型號）
● 印表機的照片、持手機女性的照片

After

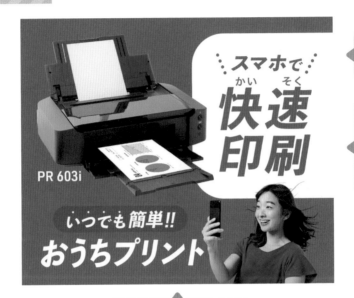

一眼就可以看出內容。

「快速印刷」這4個字形成獨立區塊，勾勒出視覺衝擊效果。

搭配字面上意思加以設計，再度展現出主旨。

◯ 讓文字化為圖像躍然紙上！

GOOD

右上換行並放大文字，再搭配圓點在強調文字的同時打造層次感。左下又增加了背景色與驚嘆號等文字以外的要素後加以整頓，使這個部分更加引人注目。

 ➡

用符號與色塊打造不自然感

用色塊使文字與背景分離再搭配驚嘆號，比只有文字時還要顯眼。

03

王道的吸睛手法!

數字要大!

折扣與現金回饋的金額等「數字」,是可以成為活動主角的強烈資訊。請將數字放大到超顯眼的程度,打造出具視覺衝擊力的設計。

Before

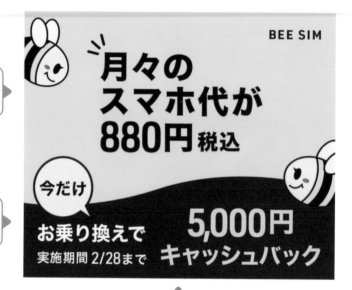

手機月繳金額不明顯。

難以感受到活動的賣點。

雖然文字有變色,但現金回饋的金額卻很不顯眼。

✕ 數字太小,
BAD 訴求力就偏弱

這裡想展現出手機月繳金額的便宜,但是Banner內文字尺寸都相同,使金額很不顯眼。現金回饋的金額文字也很小,讓人難以一眼就看出廣告主打的重點。

很難馬上看出活動主打的重點!

<table>
<tr><td rowspan="3">Banner主題</td><td>目標客群
考慮換手機的20～30多歲者
客戶期望
想傳達出手機有多便宜，請使用蜜蜂的圖案，並以黃色與黑色打造POP風</td><td>提供檔案、文字
● 手機月繳880日圓（含稅）
● 攜碼現金回饋5,000日圓，只有現在
● 實施期間2/28止
● BEE SIM ●蜜蜂插圖</td></tr>
</table>

After

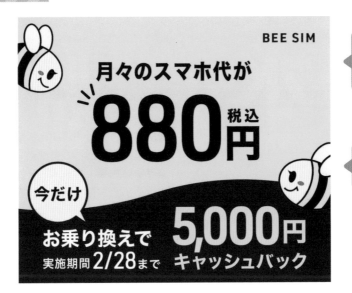

放大月繳費用與現金回饋的金額。

確實傳遞服務與活動內容。

○ **放大數字，打造層次感**
GOOD

放大手機月繳金額與現金回饋的金額，藉由提升文字醒目度讓人一眼可以看出服務與活動內容。活動期間的日期也有文字強弱區分，讓看的人確實看出重點。

金額、日期與折扣都放大　有特定活動舉辦時間限制時，也要放大這方面的數字增加注視度。

04

展現氣勢與速度感

斜體

想表現出商品與服務的氣勢時，就使用斜體文字，如此一來就能夠展現出速度感與視覺衝擊力。這是所有行業都通用的技巧。

Before

儘管有表現出信賴感，卻沒有立刻解決的速度感。

文字有強弱差異，視覺衝擊力卻欠佳。

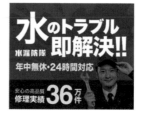

 缺乏「立刻解決」的速度感
BAD

文字醒目度高，標語很顯眼，整體看起來也很一致。但是因為所有要素太過井然有序，缺乏「馬上解決困擾」的速度感。

該怎麼表現速度感呢……

<table>
<tr><td>

Banner主題

</td><td>

目標客群
有漏水困擾的人
客戶期望
希望用讓人聯想到水的藍色進行
設計，並且要表現出馬上解決的
速度感

</td><td>

提供檔案、文字
● 立刻解決水困擾!!漏水防隊
● 全年無休、24小時服務
● 安心的高品質，維修實績
　36萬件
● 師傅的照片

</td></tr>
</table>

After

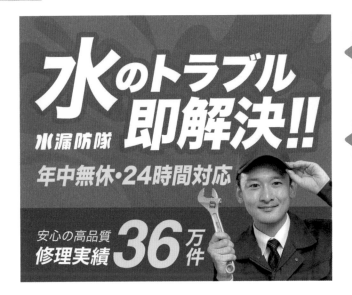

表現出氣勢
與速度感。

服務形象與
設計吻合。

○
GOOD

傳達出氣勢與
視覺衝擊力

將文字改成斜體擺放，賦予設計動
態感，表現出一旦遇到漏水困擾就
可以馬上處理的服務。使用斜體時
只要所有文字都統一為斜體，整體
均衡感就很良好。

想進一步
提升氣勢時　讓斜體文字往右上方抬起，就能夠使氣勢更上
一層樓。讓文字垂直則可以整頓均衡感。

賦予文字柔和動態感

沿著曲線配置

多句橫書並列時，容易顯得單調，讓人過目即忘。但是沿著曲線配置文字，就能夠賦予其動態感，在吸睛之餘醞釀柔和的氛圍。

Before

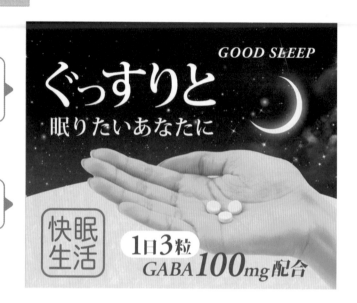

目光會被照片吸引，使標語更加不起眼。

柔和形象稍嫌不足。

✕
BAD

連標語也
被埋沒了！

用白字在夜空寫下標語，卻與月亮圖片、公司LOGO大同小異而變得不起眼。此外客戶希望打造的安心感與柔和感也變得不太明顯。

有些生硬的感覺，離睡眠很遙遠……

<table>
<tr><td>

</td><td>

目標客群

晚上失眠、睡眠不足的女性

客戶期望

希望打造出在優美星空圍繞中，帶著柔和感與安心感睡著的形象

</td><td>

提供檔案、文字

● 獻給想睡得香甜的妳

● 快眠生活（公司LOGO）

● 1天3粒 搭配GABA100mg

● GOOD SLEEP

● 捧著錠劑的手照片

</td></tr>
</table>

After

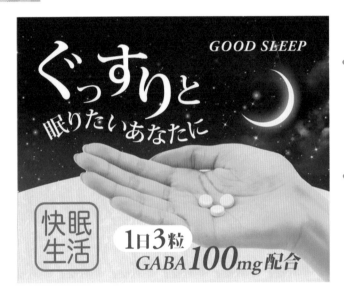

動起來的標語吸引目光停駐。

傳遞出柔和的形象。

○ GOOD

隨著曲線躍動，瞬間吸引目光

沿著流動似的曲線配置標語，瞬間就能夠吸引目光。「獻給想睡得香甜的妳」這句話的語意符合曲線形狀，能夠適切表現出安心慢慢入睡的感覺。

一個隆起
一個下降

曲線隆起太多會妨礙閱讀，選擇一個隆起一個下降是最平衡的。

藉繽紛顏色提高設計感

用色彩分解文字

要打造繽紛流行的形象時，會使用多種顏色。這時文字各部位使用不同顏色時，能夠表現出高度設計感。

Before

表現不出新生活的樂趣。

雖然顏色豐富卻顯得單調。

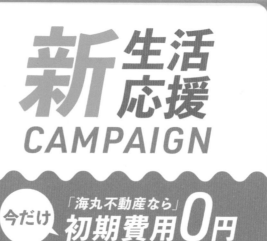

✕ **明明使用 3 種顏色，**
BAD 卻毫無期待感

配色本身流行又清晰，但是僅是依區域調整文字色彩時，儘管整體感很好，標語卻不夠吸睛，且氣氛稍嫌單調。

色數這麼多
卻顯得樸素……

<table>
<tr><td>Banner主題</td><td>目標客群
正在找房的18～22歲社會新鮮人
客戶期望
這是房屋出租的推銷活動，希望
可以使用繽紛的色彩表現出新生
活感</td><td>提供檔案、文字
● 新生活應援CAMPAIGN
●「海丸不動產特有」只有現在
　初期費用0日圓</td></tr>
</table>

After

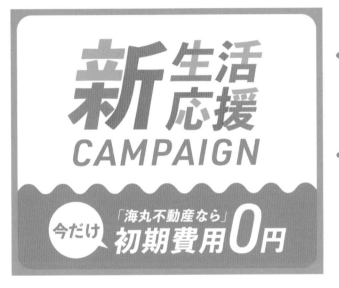

湧現精彩新
生活形象。

排版沒變，
但是設計感
卻提高了。

○ 一眼可以感受到
GOOD 繽紛的樂趣

依文字部位改變顏色，能夠確實使目
光停留在標語。此外讓人不禁想像起
精彩愉快的新生活，不僅設計性提高
了，也恰當地整合了要素。

打造彩色文字
的訣竅

色彩不要隨機變化，每個文字的變色比例都相
同，看起來才會均衡。

即使背景紛亂，文字也易懂！

文字描邊

背景華麗且商品示意圖很大時，配置在上面的文字就會比較難讀，這時可運用文字描邊的技巧維持易讀性。

Before

文字鋒頭被背景蓋過，變得難以閱讀。

背景相當立體，文字卻沒層次。

✕ 疊在華麗背景上的
BAD **文字很難讀懂**

背景形象華麗，降低了上方文字的可讀性，讓人難以閱讀。此外硬幣與煙火插圖都很立體，文字卻又細又變平，兩者風格有落差。

文字被背景蓋過了……

<table>
<tr><td rowspan="3">Banner主題</td><td>目標客群</td></tr>
<tr><td>都會區的20～40多歲男女</td></tr>
<tr><td></td></tr>
</table>

目標客群
都會區的20～40多歲男女
客戶期望
這是非現金支付法的宣傳，希望以紅色系的配色打造華麗氣氛與醒目感

提供檔案、文字
● CASHPAY
● 大感謝祭 最多回饋50%
● 活動期間 6月1日～30日

After

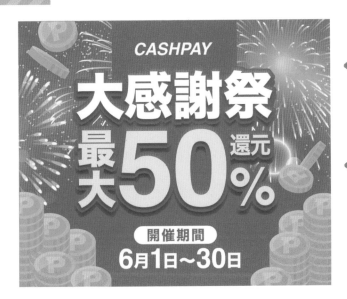

文字浮現，變得更好閱讀。

展現出空間深度，活動魄力增加了。

文字視認性提高了！

GOOD

使用粗黑體搭配描邊，將文字確實突顯出來，鋒頭不再被背景搶過。此外描邊的部分搭配陰影則形塑出立體感，也讓整體設計的均衡感大大提升。

易於檢視的文字描邊法

描邊的顏色與文字相近時，反而讓文字更難閱讀，訣竅是選擇比背景更深的顏色。

71

將原稿沒有的文字，當作視覺焦點加上

增加英文字

光是原稿的文字似乎稍嫌不足……這時候增加簡短的英文單字打造成視覺焦點，同樣有助於吸引目光。

Before

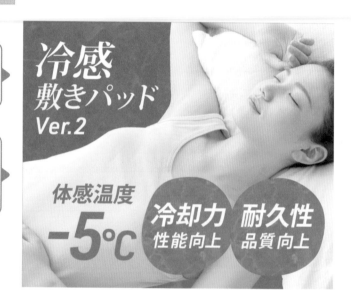

文字尺寸相同，無法吸引視線停留閱讀。

為了展現清涼威而大量使用白字，卻讓人不知道該看哪裡。

✕ 缺乏吸引目光停駐的焦點

BAD

高對比度且文字的視認性也很高，整體氛圍很好，但是客戶提供的文字中沒有能瞬間吸睛的類型，讓人不打算專注閱讀，文字也進不了腦海中。

看不太出文字的優先順序……

Banner主題	目標客群 夏天睡不好的20～50多歲男女 客戶期望 夏季涼墊新品宣傳，希望打造出 清涼的形象	提供檔案、文字 ● 冷感涼墊Ver. 2 ● 體感溫度-5℃ ● 冷卻性能提升 ● 耐久性品質提升 ● 睡在涼墊上的女性 　照片	

After

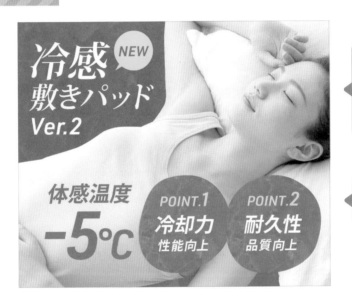

重點色——黃色很顯眼，由於是點綴功能，所以不怕破壞整體氣氛。

能將視線引導至想展現的位置。

藉英文單字與重點色提升視認性！

GOOD

標題部分增加了「NEW」的對話框以吸引目光，再增加「POINT.1、2」讓賣點更顯眼。黃色不僅可作為重點色吸引注意力，還能夠將視線引導至想展現的部分。需要一點標語的時候，英文字就相當好用。

推薦英文單字

- NEW→新商品或新服務等
- SALE→便宜、折扣等
- POINT→特徵、功能的解說等
- CHECK→特別建議確認的部位等
- UP／DOWN→增量或降價等

73

營造高級和風感

毛筆字型

旅館或日式餐廳等要營造和風感時，明體比黑體更適合，若要進一步增添品質高級感時，則建議使用讓筆劃更生動的毛筆字型。

Before

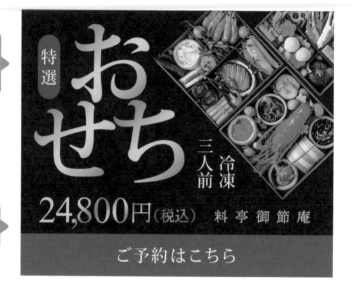

「年菜（おせち）」的文字缺乏安定感。

尚缺成熟老練的氛圍。

 BAD 不安定且缺乏修飾

配色與對比度的比例均衡，照片示意圖的感覺也很好。但是「年菜（おせち）」的文字看起來擠在一起，安定感也不佳。使用的明體也缺乏修飾感。

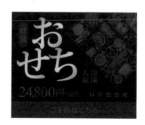

總覺得很粗糙……

<table>
<tr><td rowspan="2">Banner主題</td><td>目標客群
想訂年菜的30～50多歲者
客戶期望
這是日式餐廳的年菜預約廣告宣傳，希望營造出高級的和風形象</td><td>提供檔案、文字
● 特選年菜
● 冷凍 三人份
● 24,800日圓（含稅）
● 料亭御節庵（店名）
● 歡迎預約
● 年菜照片</td></tr>
</table>

After

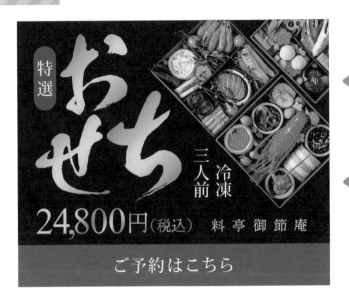

「年菜（おせち）」文字變成視覺焦點，能夠吸引目光停駐。

散發出高級成熟的老練形象。

○ **GOOD**

成穩的毛筆文字，成功塑造日式風情

毛筆文字從左往右抬高，使「年菜（おせち）」文字更加展現出高級日式餐廳的氛圍。每一個文字都極具特色，讓人感受到強烈的日式和風味。

推薦字型

形狀維持一定可讀性，比較容易留住目光！

闘龍

特選おせち

黑龍

特選おせち

博得親切感與共感

手寫字型

廣告很常使用偏粗的黑體字吸引注意力，有時卻會導致沉重的形象。欲打造出柔和親切的氛圍時，建議選擇手寫字型。

Before

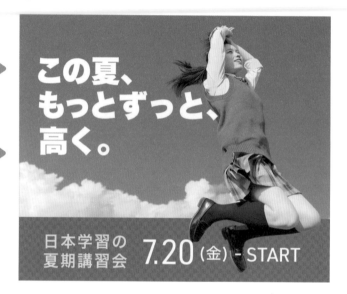

文字較粗，看起來擁擠又沉重。

讓人感受到強迫讀書的壓力。

✕ 文字粗又擠在一起
BAD 會有壓迫感

標語的文字雖然很醒目，卻讓訊息內容散發出些許壓迫感。這時應該設計出不會對學生造成壓力的開朗親切形象。

散發出辛苦讀書的感覺了⋯⋯

<table>
<tr><td rowspan="2">Banner主題</td><td>目標客群
準備考大學的18歲學生與家長
客戶期望
夏季講習會的申請招募，希望打造出能引發學生共鳴的爽朗形象</td><td>提供檔案、文字
● 這個夏天、要跳得、更高
● 日本學習的夏季講習會
● 7.20（五）-START
● 女高中生跳躍的照片</td></tr>
</table>

After

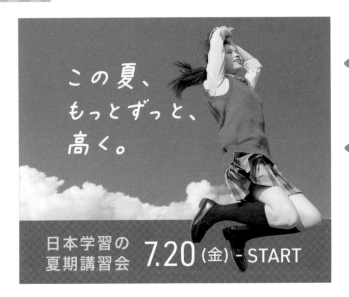

彷彿能夠聽見學生的心聲。

符合學生喜好的爽朗氣息。

⭕ GOOD　氛圍平等的訊息，讓人湧現親切感

標語使用手寫文字的話，看起來就像與自己站在平等地位，不會有強迫感。字距與行距也較寬，整體留白相當充足，散發出沒有壓迫感的氛圍。

推薦字型

網路上的免費的商用字型很好用！

ANZUMOJI（あんずもじ）

この夏、 もっとずっと高く。

Uzura font（うずらフォント）

この夏、もっとずっと高く。

清新明亮的氛圍

框線錯位文字

較粗的黑體字視認性高也很吸睛，是很好用的字型，但是容易使氣氛略顯沉重。善用框線錯位文字的話，則有助於帶來清新脫俗的形象。

Before

散發出沉重陰暗的形象。

標題過度顯眼。

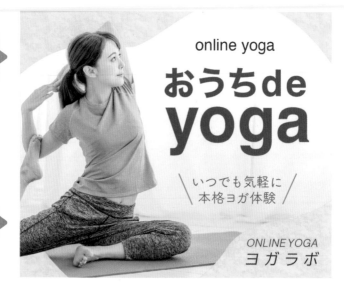

 文字有陰暗沉重感

BAD

配色與照片等都散發明亮清爽的氛圍，很符合現在的潮流。標題使用偏粗的黑體雖然夠顯眼，但是和背景色、照片放在一起卻顯得陰暗沉重，所以要多加一點輕盈元素的設計。

文字看起來比其他素材沉重！

<table>
<tr><td rowspan="2">Banner主題</td><td>目標客群</td><td>提供檔案、文字</td></tr>
<tr><td>運動量不足的20～40多歲女性

客戶期望
線上瑜珈的宣傳，希望設計出清新明亮的氛圍</td><td>● online yoga
● 自宅de yoga
● 隨時都能夠輕鬆體驗正式的瑜珈
● ONLINE YOGA YOGA LAB
　（營運公司名稱）
● 做瑜珈的女性照片</td></tr>
</table>

After

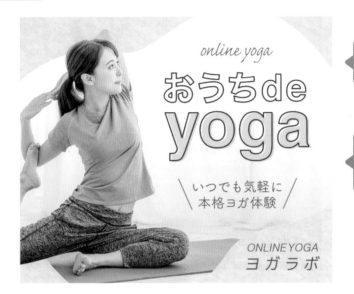

online yoga

おうちde
yoga

いつでも 気軽に
本格ヨガ体験

ONLINE YOGA
ヨガラボ

整體平衡度恰當。

標題明亮輕盈，散發出放鬆感。

GOOD

變成自在的明亮形象！

將「yoga」文字換成黑框黃字並搭配框線錯位效果，形塑出明亮的氛圍。同樣的效果只要改變顏色或字型，就能夠大幅翻轉氛圍，是能夠運用在多種場景的技巧之一。

製作黑框文字的關鍵

在Photoshop開啟圖層樣式的畫面，使用筆畫製作中空的黑框文字。筆畫粗細為1px，位置選擇內部即可。文字圖層的填滿設為0%就可完成。線條太粗的話看起來會比較粗獷，要特別留意。

創造文字，賦予衝擊感

造字

捨棄既有文字，選擇自己造字的話，能夠打造出前所未有的新視覺衝擊效果。像日文平假名等曲線較多的文字較難自創，所以建議用在漢字上。

Before

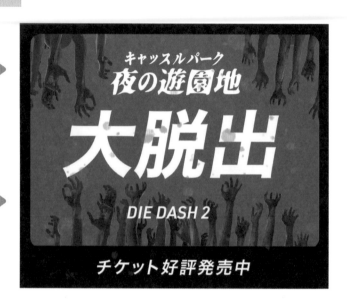

常見的字型稀釋了恐怖感。

希望打造出夜間遊樂園很恐怖的氣氛。

✕ 氣氛雖恐怖
BAD　但缺乏視覺衝擊力

驚悚的紅黑配色與手的圖案等，共同交織出恐怖的刺激氛圍。但是以遊樂園活動宣傳廣告來說，視覺衝擊力稍嫌不足，建議在文字上多下點工夫增添恐怖氣氛。

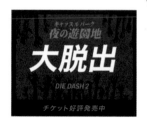

因為字型常見所以不恐怖啊⋯⋯

 Banner主題	目標客群 10〜20多歲的外向男女 客戶期望 這是遊樂園的活動宣傳，希望打 造出刺激的恐怖感

提供檔案、文字
● 城堡樂園 夜間遊樂園
● 大逃脫 DIE DASH2
● 入場券熱賣中

 After

迷宮般延伸
的線條令人
印象深刻。

一眼可以看
出是密室逃
脫遊戲。

○ **傳達出想逃離迷宮**
GOOD **的恐怖氛圍**

往四面八方延伸的線條極富特色，以充滿
動態感的方式，表現出這次要逃出迷宮的
活動主題。造字時選擇以長方形為基礎，
再由水平線、垂直線與45度斜線組成文字
就很簡單。

 沒有曲線的文
字適合造字

曲線較多的文字很難造字，必須多費點
功夫才行。

13

無縫連接背景與文字

植入文字

背景有大範圍色塊時,將同顏色的文字配置在他處,會有種分散的感覺。這時將文字「植入」色塊,就能夠讓色彩的切換更流暢。

Before

配色比例各半,看起來很分散。

商品照片疊在色彩切換處。

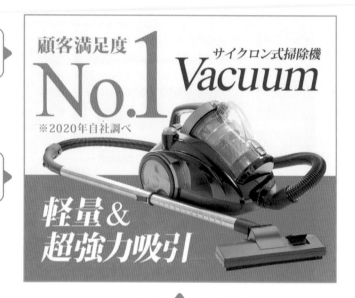

所有要素看起來各不相關。

✕ 橙色與灰色的配色
BAD 不夠完善

背景由橙色與灰色組成,但是1:1的比例卻稍嫌隨便,應分成7:3賦予其層次感。此外背景色切換處上配置了商品,看起來相當雜亂。

整體配色比例很分散……

<table>
<tr><td>

Banner主題

</td><td>

目標客群
想買吸塵器的40〜60多歲者
客戶期望
新型氣旋吸塵器的廣告，希望使
用商品本身的橙色，塑造出有型
好用的效果

</td><td>

提供檔案、文字
● 氣旋吸塵器Vacuum
● 顧客滿意度No.1
　※2020年自社調查
● 輕量＆超強吸力
● 吸塵器的商品照片

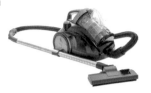

</td></tr>
</table>

After

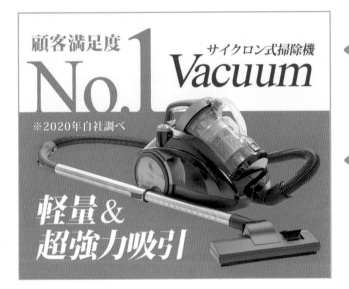

橙色醒目又令人印象深刻。

商品更加清晰，不再被背景干擾！

O **GOOD** ## 橙色更顯眼，
商品更亮眼！

橙色佔了整體版面約7成左右，讓配
色更具顯眼與層次感，令人印象深
刻。「No.1」的文字配置得與橙色背
景相連，讓色彩切割更加自然，閱讀
視線也很順暢地遊走文字與商品圖。

**關鍵在於確實
放置好文字** 擺放文字時不能放著就好，必須澈底融合文字與
色塊，讓兩者銜接處順暢，看起來才會均衡。

知道後就如有神助！

超實用的5大便利網站

所謂的Banner設計會從與客戶討論開始，接著還有購買與切割照片素材、排版、配色等各式各樣的程序，這裡將介紹能夠在過程中派上用場的5個網站。

推薦網站

 豐富的Banner範例可以參考

Pinterest

https://www.pinterest.jp

Pinterest的特徵是介面猶如控制版，是可以免費使用的照片分享服務。可以參考的Banner範例也相當豐富，和客戶討論具體形象時可以當成範例確認，非常好用。

※画像はイメージです。

 高品質免費商用素材寶庫

Adobe Stock

http://stock.adobe.com/jp

可以買到各種照片與插圖素材的圖庫服務，買到的素材在網路上顯示次數不限，是很適合用在Banner設計的服務。

工作效率也
提升了！

③ 成本低廉的圖像去背外包網

Kirinuki jp
https://kirinuki.jp

Kirinuki jp是專攻圖像去背的網站，單價
便宜且交稿速度快，遇到購物網等必須大
量去背的情況時非常好用。

④ 能夠直覺運用的配色工具

Adobe Color
https://color.adobe.com

不知道該怎麼配色時，我非常推薦Adobe
Color。這是可以在直覺操作下選出5色的
配色服務，除了自行操作選色外，還可以
探索世界各地使用者常用的配色模式。在
色彩運用上感到迷惘時不妨嘗試看看。

⑤ 能夠學習設計的方法

網頁設計 1 on 1
lesson channel
https://1on1.design

作者HIKARU KATO經營的課程閱聽服
務，包括指導學生Photoshop使用方法的
課程錄影、Banner設計修改範例等。

PART 4

即使不同的資訊，
也讓人更易看懂的
分組術

熟悉排版與文字設
計後，接下來就是
分組……

種類不同的資訊，
該怎麼呈現呢？

將大量資訊直接放進設計時，
容易使人看不懂
這個Banner想表達什麼？
接下來就試著運用技巧，
為資訊分門別類吧。

更換背景讓文字更好讀！

鋪設色塊

背景有物體或花紋時，或是同一區塊有連續文字時，看起來就很難閱讀。這時可以在文字後方鋪設色塊，就能夠提升視認性。

Before

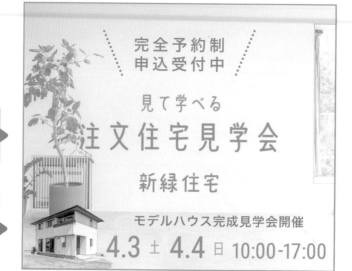

背景與文字重疊，很難讀懂。

文字氛圍太過相似，沒有抓住視線的地方。

整體看起來很單調。

✕ 相似的文字擺在一起，就會不利閱讀
BAD

文字配置在住宅內部照片上，後方的盆栽照片又與文字重疊，增加了閱讀上的障礙。此外同一個區塊中連續配置同顏色的文字，這會讓人視線游移不知道該從哪裡開始讀。

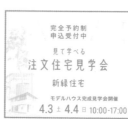

顏色相同，讓人搞不清楚優先順序！

| Banner主題 | 目標客群
20～40多歲的家庭
客戶期望
這是樣品屋參觀的廣告，希望帶有新綠，營造出健康住宅的形象 | 提供檔案、文字
● 完全預約制 申請受理中
● 邊看邊學的客製住宅參觀會
● 新綠住宅（公司名稱）
● 樣品屋完工參觀會
　4.3（六）、4.4（日）10:00～17:00
● 獨棟住宅的照片 |

After

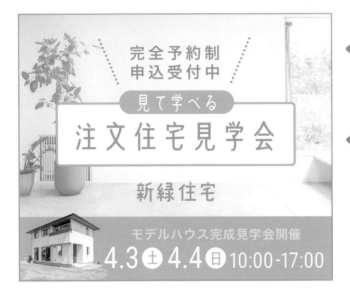

讓人確實看見標語了。

資訊分組後更好閱讀。

○ 一眼就可以
GOOD　看見標語

標題後方鋪設白色帶，讓人一眼就看見標語了。此外下方的綠色帶切割了上下資訊，讓人能夠由上而下流暢閱讀。

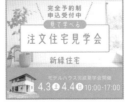 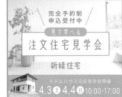

色帶留白要窄一點　色帶內側的上下左右留白太大時，外側就會顯得擁擠，所以色帶內側的留白應窄一點。

02

簡化文字，並配置成視覺焦點

對話框

文字資訊太多時，只要運用色塊就能夠做出區別，使資訊更好閱讀。這時最方便的就是「對話框」，這是能夠靈活配置的優秀圖形，很常派上用場。

Before

所有文字都是白色的，讓人不知道該看哪裡。

「最大80%OFF」以外的字，都沒人會閱讀。

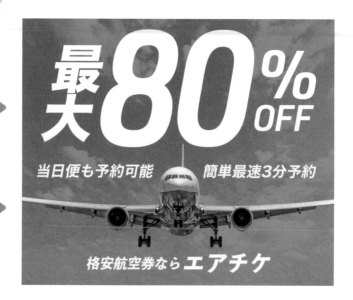

 白色文字過多，讓視線一掃而過

BAD

文字跳躍率很高，所以標語非常醒目。但是整體相似的字型與尺寸太多，讓人不知道該讀哪邊才好，結果「最多80%OFF」以外的特色說明都很難被注意到。

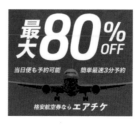

人們不會看那些小字⋯⋯

Banner主題	目標客群 想買便宜機票的20～30多歲男女 客戶期望 優惠機票販售服務的廣告，希望 藉藍天與飛機展現出便宜程度	提供檔案、文字 ● 最多80%OFF ● 可預約當日航班 ● 簡單快速3分鐘預約 ● 要買便宜機票就到AirCHIKE ● 飛機照片

After

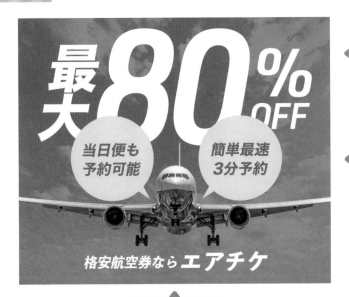

對話框形塑出
視覺焦點。

就像飛機在說
話一樣，形成
有趣又醒目的
視覺效果。

正圓形對話框，讓
畫面達到平衡感。

增添層次感
讓資訊有效傳達

GOOD

白色文字與黃色對話框，一起在藍天背景中
形成視覺焦點，瞬間抓住人們的目光。此外
也確實表達出「可預約當日航班（当日便も
予約可能）」與「簡單快速3分鐘預約（簡
單最速3分予約）」這兩大優點。對話框是
形狀簡單的圖形，任何設計都很好用。

適合簡短的
一句話

如果文字中簡短的一句話，那麼無論什
麼樣的設計，都能夠輕易運用對話框。

輕盈優雅的裝飾

緞帶

文字背景設置簡約的色帶，有時看起來平凡又粗糙。想要演繹出女人味、特別感與豐潤感時，不妨試著搭配緞帶。

Before

各區塊的留白太少，看起來很窘迫。

色塊散發出平凡粗糙感。

✕ 下方的色塊看起來
BAD 平凡又粗糙

確實做好分區讓文字視認性很高，但是下側的色塊看起來又粗又沉重。此外商品照片與女性照片都經過大範圍裁切，留白過少又塞滿要素，使整個畫面顯得窘迫。

視認性很高，卻顯得粗糙！

Banner主題	目標客群 20～30多歲想防曬的女性 客戶期望 防曬乳的廣告，希望活用商品本身的藍色調，打造出優雅的形象	提供檔案、文字 ●守護肌膚的防曬乳 ●SPF30+ PA+++ ●獻給絕對不想曬黑的你 ●商品照片

After

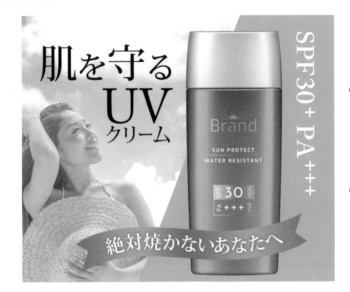

> 緞帶勾勒出優雅的形象。

> 後方照片也確實露出陽光照射感。

 GOOD

形塑出輕盈優雅的形象

文字背景鋪設緞帶圖案，讓人感受到高級感與柔美。此外照片裁切範圍縮小，讓整個畫面看起來無壓迫感。

緞帶設計的範例　　緞帶形狀除了波浪狀以外，還有水平狀、拱狀，此外也可摺起兩端表現出立體感。

04

分組

用視覺圖像表現順序

圖解

在設計申請方法、購買流程等照順序進行的步驟時,非常建議用視覺化的圖解方式呈現,如此一來就能夠一眼掌握閱讀順序。

Before

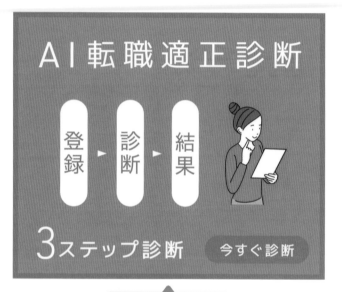

雖然版面有一致性,氣氛卻稍嫌無趣。

相似的字型與尺寸,讓人眼睛不知道該擺在哪裡。

AI 転職適正診断

登錄 ▶ 診斷 ▶ 結果

3ステップ診断　　今すぐ診断

儘管搭配了插圖,整體仍看起來單調。

✕ 過度簡約
BAD 削弱了訴求力

省略多餘資訊讓畫面清爽這一點很好,但是文字與色塊尺寸相同,看起來單調無趣。此外文字量多卻無明顯強弱區分,讓人難以確認該從哪裡開始看。

哪個步驟最重要呢⋯⋯?

Banner主題	目標客群 考慮換工作的20～30多歲女性 客戶期望 邀請人們點進轉職服務診斷網頁，希望打造成符合女性喜好的需求	提供檔案、文字 ●AI轉職適性診斷 ●登錄 診斷 結果 3步驟診斷 ●馬上診斷

After

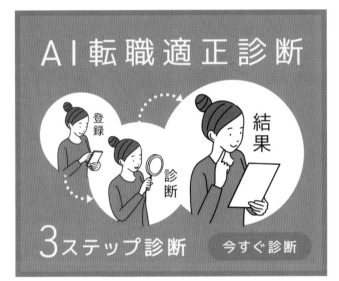

一眼看出有3個步驟。

營造出快速動線。

GOOD

一眼可以看出步驟

以圖解表現出登錄、診斷、結果這3個步驟的順序，讓人一眼就可以看懂。尺寸採階段性放大，同時配置女性插圖，將資訊化為視覺傳達出來。

各種圖解設計　各步驟搭配插圖或編號、色彩按照階段變深等，都能夠讓人輕易看懂流程！

讓混在其中的文字更好理解

框起來

客戶提供的文字量多時，排版會擁擠不好閱讀，產品特色也看不出來，這時「框起來」就很重要。

Before

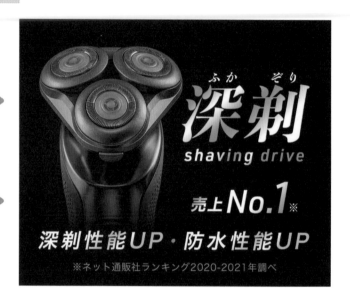

文字擠在一起很難閱讀。

變化較少讓人看不出重點。

 相似的文字相鄰，
讓人難以讀懂

一半以上的畫面都配置白字，讓人看不出哪段文字最重要，視線也不知道該往哪裡放。尤其下半部的文字從字型到大小都很相似，不仔細看根本無法理解。

哪一句才最重要呢……

<table>
<tr><td>

Banner主題

</td><td>

目標客群
20～40多歲的商務人士
客戶期望
這是電動刮鬍刀的廣告，希望表現出高性能與高級感

</td><td>

提供檔案、文字
● 深剃 shaving drive
● 銷售No. 1※
　※網路購物公司排行榜2020-
　　2021年調查
● 深剃性能UP・防水性能UP
● 電動刮鬍刀的照片

</td></tr>
</table>

After

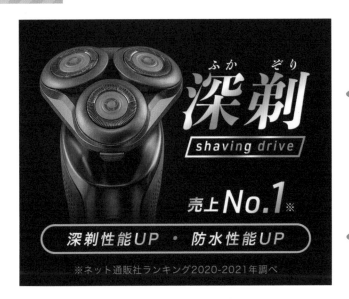

不讓文字相鄰，改用框線區隔後就好讀多了。

人們會留意框內的文字訊息。

◯ 資訊分組後
GOOD **更好掌握！**

為了避免文字連在一起，用線條框起使語句各自獨立，讓人得以順暢閱讀。確實切割文字的區塊，就能夠成為讓人一眼看懂資訊的設計。

運用框線時的注意事項 ▶ 用框線圍起的文字必須縮小，所以建議用在輔助資訊而非標語上。

雙色調也能夠詮釋奢華感

色彩反轉

Banner設計時使用白底黑字就會太過平凡，很難吸引目光。
但是即使同樣為白色與黑色，只要讓文字與背景顏色相反，
就能夠輕易切換呈現出的節奏感。

Before

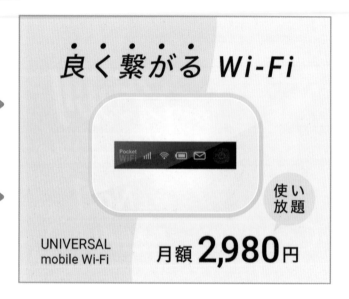

缺乏視覺衝擊力，難以令人留下印象。

白底黑字看起來非常單調！

BAD

單調不顯眼，
看起來也很寂寥

按照客戶要求使用白色與黑色後，就因為
連續的白底黑字，看起來單調又無趣。過
度簡約會缺乏視線集中，難以吸引人們的
目光。

\ 白底黑字看起來 /
好寂寥……

Banner主題	目標客群 在外也想使用網路的20～30歲男女 客戶期望 隨身Wi-Fi的廣告，希望以白、黑色為主，打造出簡約時尚感	提供檔案、文字 ● 品質優秀的Wi-Fi ● UNIVERSAL mobile Wi-Fi ● 月租2,980日圓 吃到飽 ● 攜帶型Wi-Fi的照片

After

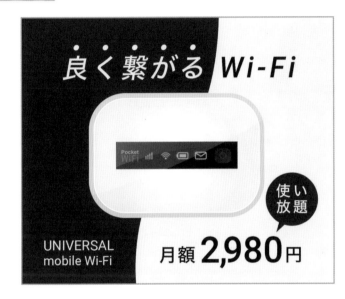

> 背景使用清晰的切割看起來顯眼多了。

> 對話框同樣很吸睛。

○ 簡約又兼具層次感
GOOD

即使是簡約的雙色調，只要讓背景色與文字色相反，就能夠增添層次感，看起來更加醒目。文字也按照意思整頓配置，自然能夠一眼看懂各區塊的內容。

配色注意事項	紅與綠、紅與藍等彩度與明度相似時，其配色不易顯現，所以請選擇彩度與明度不同的顏色做搭配。

讓人想「點擊」的設計

按鍵

Banner是需要人們點擊的廣告，所以吸引點擊是非常重要的。有明顯的按鍵要素，有助於引導人們立即點擊。

Before

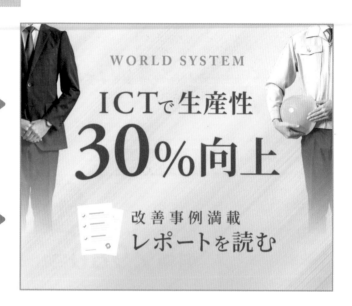

上方較重，整體重心平衡度不佳。

雖然增加了照片與插圖，文字方面的訴求力卻偏低。

✕ 上半部鬆散，
BAD　均衡感欠佳

穿著西裝與工作服的商務人士照片、高跳躍率的文字都很吸睛，但是下半部卻很鬆散，整體平衡度欠佳。此外報告的示意圖也融入背景，視認性很低。

看不出是
報告……

<table>
<tr><td>Banner主題</td><td>目標客群
中小企業的商務人士
客戶期望
我們希望透過這個廣告，蒐集考慮引進ICT的企業名單，請營造出值得信賴與安心的商務氛圍</td><td>提供檔案、文字
● WORLD SYSTME（公司名稱）
● 藉ICT提升30%生產力
● 滿滿的改善案例
● 閱讀報告</td></tr>
</table>

After

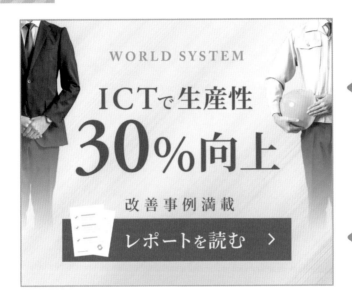

一眼可以看見點擊處。

將重心調整後，平衡度變好了。

○ GOOD 按鍵的設計有助於促進點擊

「閱讀報告」的部分設計得有如網站的按鍵，讓人一看就知道該點擊哪裡。此外按鍵的顏色較深，將重心往下拉，整頓了畫面的平衡感。

詳しくはこちら

詳しくはこちら

詳しくはこちら ▶

詳しくはこちら

詳しくはこちら

詳しくはこちら

按鍵的設計案例 使用框線、背景色塊都很有按鍵的樣子，搭配漸層會讓按鍵更顯眼易見。

詮釋祭典、活動等的熱鬧氣氛

拱狀

活動、節慶的宣傳等，很重視熱鬧歡樂的氣氛。將文字配置成拱狀，有助於表現出愉快感。

Before

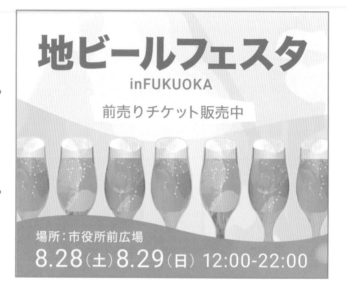

非刻意的留白太浪費空間。

標題設計單調不吸睛。

✕ 標題設計
BAD 難以吸引目光

啤酒的插圖、波浪狀背景與色帶，都表現出了歡樂的祭典氣氛，活動標題卻很普通，缺乏設計感。此外標題下方的左右兩側都有留白，讓畫面看起來很鬆散。

標題造成了生硬形象……

<table>
<tr><td rowspan="4">Banner主題</td><td>目標客群</td><td>提供檔案、文字</td></tr>
</table>

Banner主題	目標客群 喜歡啤酒的20～50多歲男女 客戶期望 地方特產啤酒節的活動宣傳，希望使用啤酒圖案，打造出能夠輕鬆參加的歡樂氛圍	提供檔案、文字 ● 地方特產啤酒節inFUKUOKA ● 預購入場券販售中 　地點：市公所前廣場 ● 8.28（六）8.29（日） 　12:00-22:00 ● 啤酒插圖

After

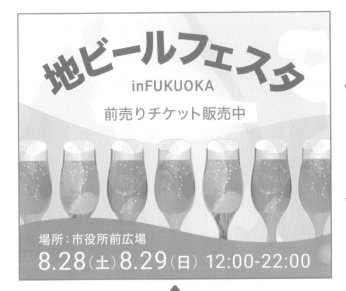

拱狀標題增添了期待感。

整體留白的均衡度變好了。

視線由上而下流暢移動。

◯ 感受到祭典的歡樂氛圍
GOOD

排成拱狀的文字，襯托出活動的期待感。此外視線也會順著拱狀標題往下流動，讓人自然而然從上往下閱讀。

文字鬆散感的預防法

在拱狀文字內側配置輔助資訊，藉此組成扇形文字區塊，就能夠妥善運用空間，有效避免鬆散感。

適合不擅長設計的人

用臨摹鍛鍊手感

臨摹Banner廣告，能夠增加腦中的文字搭配法與配色庫存。不僅要挑喜歡的臨摹，就連不擅長的設計也要加以挑戰，藉此鍛鍊自己的技術。

臨摹鍛鍊的流程

※絕對不可以把臨摹後的作品放在SNS或用在工作上，只能用來鍛鍊（練習）而已。

① 尋找要臨摹的圖像
用Pinterest檢索！

用Pinterest尋找想要臨摹的Banner，初期可以先從喜歡的設計開始練習。

② 用 Photoshop 臨摹
並列Banner後開始動手

打開Photoshop，配置好要臨摹的Banner後，在旁邊重現同樣的Banner。

③ 確認差異
用不透明度確認差異

臨摹完成後，降低其中一方的不透明度後，將兩者疊在一起確認差異。

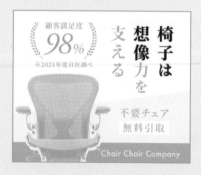

原來最重要的是
臨摹而非照抄！

臨摹鍛鍊的訣竅

字型與圖片
找類似的即可

要完美重現臨摹Banner的字型或圖像是很
困難的，因此請用手邊類似的元素代替吧。
只要形象與氛圍相近，就算沒有使用完全相
同的素材也沒問題。

不要疊在一起照著描，
要並列配置

只要調降臨摹Banner的不透明度，再從上
方照著製作就能夠輕易完成，但是這麼做難
以強化對字型尺寸與距離的手感。所以請擺
在旁邊對照，盡可能貼近正式上場時的設計
狀況。

不要用滴管取色

臨摹時禁止用Photoshop的滴管工具，直
接從目標Banner上取色。唯有自行選擇色
相、調整明度與彩度後還原以目標Banner
的色彩，才能夠鍛鍊自己對色彩的敏銳度。

PART 5

用人臉或視線
打造吸睛設計

這是Banner中
常見的設計！

人物照是
最強武器！

人物照片是凝聚使用者視線的最強武器！
在設計中活用人物的視線與姿勢等，
自然就能夠打造出引目光停駐的設計。
但是錯誤的使用方法會造成反效果，
所以請務必確實理解運用的重點。

利用人的習性增加吸睛度

臉

人類有留意人「臉」的習性,請善用這一點打造出讓人下意識望向廣告的醒目Banner吧。

Before

光憑文字資訊缺乏視覺衝擊力,讓人過目即忘。

不專注就看不懂文字的訊息。

1回 20分
簡単英会話

オンライン英会話は
ENGLISH LIFE

まずは 無料体験

✕ 過度簡樸
BAD 無法吸引目光停駐

配色對比度與文字尺寸都經過精心調整,整體配置都相當完善。但是光憑文字資訊,卻打造不出吸引目光停駐的重點,讓人過目即忘。這樣的設計與其說是簡約,不如該說是樸素又寂寥。

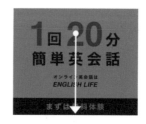

視線會直接掃過去而已……

After

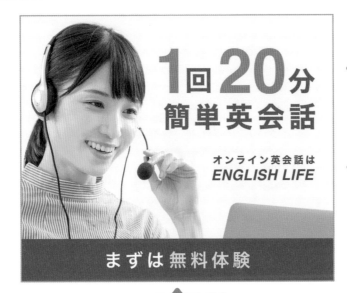

女性的臉可
以成功吸引
視線。

從照片可以
感受到課程
的氣氛。

會對服務產生好感。

⭕ 人臉吸引視線，
GOOD 勾勒親切形象！

大範圍配置女性的臉，瞬間吸引了視
線。此外女性頭戴耳機與麥克風，讓
人感受到開心進行線上英語會話的氛
圍，看的人自然會對此產生好感。

放大照片！　文字與臉部都一樣大時，會令人不知道該看哪
裡，臉部比文字大一點的話，效果會比較好。

109

運用視線方向，引人注意文字

人的視線

人們會不禁留意視線所及處，將標語、金額等重要資訊配置在視線前端，有助於強調想表達的訊息。

Before

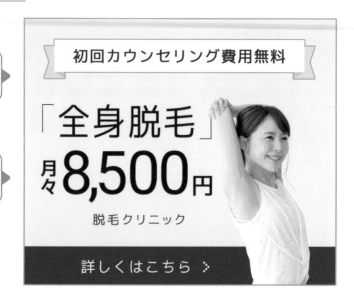

視線會順著人物往外看。

標語難以吸引目光停駐。

（Banner內容）
初回カウンセリング費用無料
「全身脱毛」
月々**8,500**円
脱毛クリニック
詳しくはこちら ≫

 視線流往
BAD Banner 外了

配置的人物視線朝向Banner外，讓看到的人也跟著將注意力往外流，如此一來自然難以留意反方向的標語文字，當然也無法一眼看出內容。

人們看向Banner外了啊……

Banner主題	目標客群 20～40多歲的愛美女性 客戶期望 這是除毛診所月費服務的宣傳廣告，希望打造出安心安全的簡單訴求	提供檔案、文字 ● 首次諮詢免費 ● 「全身除毛」每個月8,500日圓 ● 除毛診所 ● 詳情請洽 ● 女性照片

After

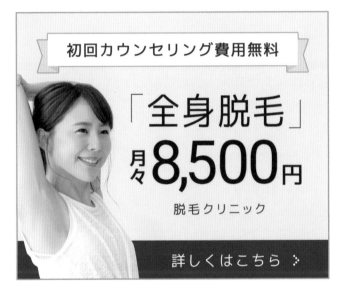

女性臉部與標語
能夠吸引目光。

視線會讓人自然
讀完內容訊息。

進一步
強調標語！

○ GOOD

將標語配置在人物視線前方，使用者自然就會看到文字內容。此外讀完標語以外的部分後，視線會自然回到臉部，如此一來就進一步強調了標語。

不適合的照片　　人物的正側臉照片，會使誘目性變差。想要藉臉部提升注意力，就要選擇可以看到兩眼的照片！

配置多人情境，呈現熱鬧感

團體照

需要呈現出活動很High的情況時，應配置多人而非單人，才能夠呈現出熱鬧氣氛。

Before

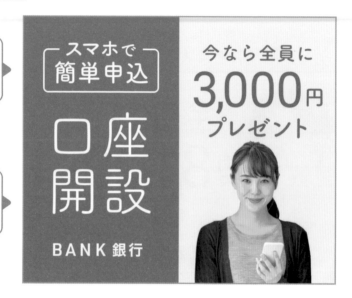

雖然增加了照片，看起來卻很孤單。

左右配置過於整齊，視覺衝擊力較差。

 BAD

小小的一個人
看起來很孤單……

左右切割的排版將資訊整理得相當易讀，但是女性照片太小，感受不到熱鬧氛圍。放大女性的照片又會切掉手機，所以這已經是最大的可用尺寸了。

繼續放大的話，手機會被切掉！

Banner主題	目標客群 18～26歲左右的社會新鮮人 客戶期望 這是銀行開戶活動的廣告，希望 傳遞出值得信賴、親切與活動的 熱鬧感	提供檔案、文字 ●用智慧型手機就可以輕鬆開戶 ●BANK銀行 ●現在限定 每人3,000日圓回饋

After

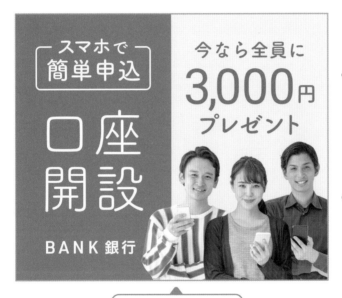

增加照片後就熱鬧多了，進一步強調了每人這個詞。

看得出目標客群是哪些人。

人物互相重疊，增添了空間深度感與節奏感。

○ GOOD 看出熱鬧氛圍與目標客群

將人物從1人增加至3人，成功表現出熱鬧的氛圍。左右兩位的身體稍微超出邊框，有助於提升畫面節奏感，傳達出辦活動的熱鬧形象。

要集中在一起 原本的人物照之間有段距離，分別去背後拉近臉部位置，將人物集中在一起會使畫面更平衡。

113

運用手部動作導覽

手勢

手指與手掌的方向性，都能夠成功引導視線望過去。所以先讓人物望向前方吸引注意力後，再搭配手部姿勢進一步引導視線。

Before

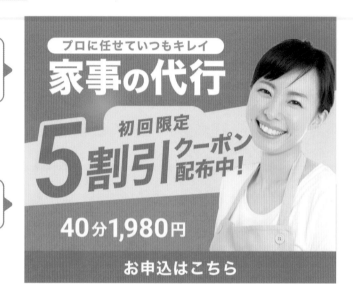

臉部視覺衝擊力強，讓人專注在這一塊。

視線忽略了重要標語。

✕ 視線會忍不住回到望向正面的臉部
BAD

望著鏡頭的女性等於望向使用者，產生了更強烈的視線引導效果。這麼做雖然很吸睛，卻會將準備看向活動文字的視線，又拉回人物的臉上。因此要想辦法將視線拉到文字上。

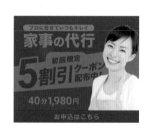

臉部喧賓奪主了……

Banner主題	**目標客群** 30～50多歲的獨居男性 **客戶期望** 家事代理服務的優惠宣傳，希望在表現出溫暖形象之餘，讓人覺得划算

提供檔案、文字
- 交給專家，隨時乾淨
- 家事代理
- 首次限定5折券發布中！
- 40分鐘1,980日圓
- 馬上申請

After

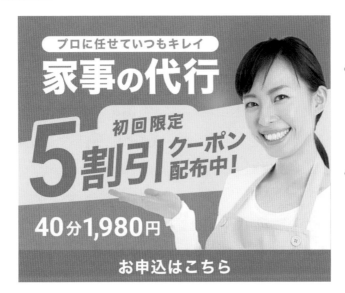

看到臉部後，自然也會望向文字內容。

一眼就能夠掌握內容訊息。

◯ **藉手部將視線**
GOOD 引導至文字

與Before一樣都是望向鏡頭的人物照，但是多了手勢後，就具備將視線引導至活動文字的效果。文字就位在手勢處，不僅可以輕易閱讀，還能夠一眼理解內容。

將手放在臉部附近 手離臉部太遠的話，引導效果就會變差，所以請配置在臉部附近。

05

調整臉部避免過度搶眼

遮住眼睛

雖然人臉能夠吸引目光，有時也會導致視線膠著。想進一步強調商品的話，可以遮住人物的眼睛以降低注意力轉移。

Before

臉部吸引視線的效果過強！

商品不顯眼！

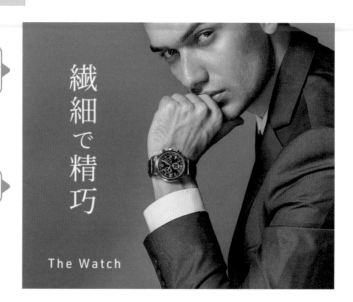

✕ **視線集中在臉上，**
BAD 商品反而不起眼

整體色調冷冽，散發出成熟的優質氛圍。但是臉部的視覺衝擊力過強，讓人們的視線膠著在上方，看不見最重要的手錶。這裡要宣傳的是手錶，所以必須將視線引導至該處。

臉比手錶
更吸睛了⋯⋯

Banner主題	目標客群 重視儀表的男性業務員 客戶期望 這是鐘錶製造商的宣傳廣告，希望營造出高級成熟的形象

提供檔案、文字
- 纖細而精巧
- The Watch
- 男性模特兒與手錶的照片

After

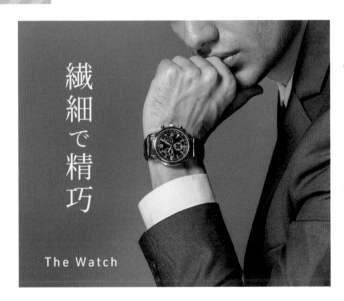

> 視線會確實留在手錶上。

> 整體文字也非常好讀。

⭕ 視線確實留在手錶上了
GOOD

放大Before的照片並加以裁切後，即使照片沒有換，卻因為去除眼睛以上的部位，降低了人物的存在感，明確表現出手錶才是主角。

室內照片也要遮住眼睛　主軸是設施景色或氛圍時，遮住人物的眼睛會讓意圖更加明確。

特寫人物照可以靈活配置

從孔洞中露臉

人物照的構圖以腰部或胸部以上居多，下方都會水平切掉，所以配置上有所限制。這時可以將人物照片擺在圓形色塊，增加配置的自由度。

Before

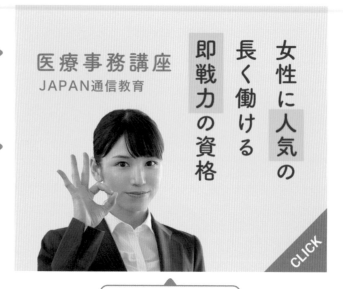

講座名稱的文字太小。

右下有多餘的留白，造成空間感的延伸。

視線會膠著在女性的臉上。

✕ 排版分散，
BAD **難以閱讀**

女性照片與直書的副標題位在版面中心，標題的講座名稱卻很小，看起來很難閱讀。此外視線容易膠著在女性臉上，不專注就很難掌握內容。

講座名稱
太小了……

目標客群
想考取證照的20～30多歲女性
客戶期望
這是通訊教育的醫療事務講座宣傳,希望用粉紅色系營造出溫柔氛圍

提供檔案、文字
● 醫療事務講座
● 很受女性歡迎,長期有效的即戰力證照
● JAPAN通訊教育
● 女性照片

After

女性與圓形共同交織出立體感與節奏感。

放大的講座名稱能夠吸引目光停駐。

視線流動變得順暢。

○ GOOD

臉部能夠吸引視線,講座名稱也很清楚!

女性照片往上挪,使視線隨著臉部→直書文章→標題的講座名稱這個順序流暢運行。女性背後的圓形則使用重點色,讓粉紅色散發出的形象更加清晰。

不可以完全收進圖形中

人物完全收進圖形中會太小,所以讓頭部稍微超出邊線,才能夠營造出吸睛的講座。

絕對不可以使用的 人物照構圖

Banner很常使用人物照。有些構圖會因為不吉利而被視為違反禮儀，這裡就要介紹幾種要避免的用法。

① 切頭構圖

背景的線條是否切過頸部呢？

照片頭部與身體之間被切過稱為「切頭構圖」，而背景色界線經過頸部、從頸部裁減照片同樣是禁忌。從手腕或腳踝切掉，也會有相同的問題。所以背景的線條請安排在肩膀下方或是下顎上方吧。

看到這種構圖，總覺得心情很難平靜……

② 串刺構圖

是否刺到頭部了呢？

頭頂看起來被刺到一樣，就稱為串刺構圖。背景窗框、觀賞植物的樹幹、電線桿等棒狀物與頭部重疊時，看起來就像被刺到一樣，所以請注意別在頭部後方設置垂直物體。

③ 刺眼構圖

眼旁是否有尖銳物品呢？

某種物體快要刺向人物眼睛的構圖，就稱為刺眼構圖。像是對話框的尖銳處、植物的樹枝等的尖端處放置在眼邊，看起來都會很像眼睛被刺到一樣。所以請將尖端配置在下巴或嘴角，避免尖端朝向眼睛。

PART 6

稍有不完美的照片，
進行修正與加工

陰暗的照片也變
漂亮了！

總覺得照片
稍嫌不足……

Banner設計很常使用照片，
遇到困擾的機會也不低，
但是遇到檔案太暗、
塞不進設計裡時該怎麼辦？
這裡要介紹照片的修正與加工技巧，
讓稍嫌不足的照片都變漂亮。

加亮陰影，讓整體更清爽

調亮

未經修正的照片大部分都偏暗，想要讓人一眼就感受到清爽潔淨感，就必須調亮照片。

Before

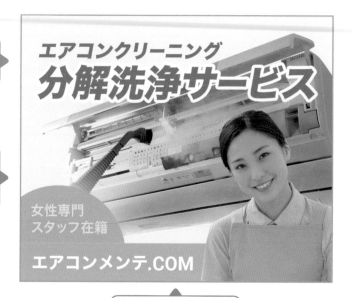

空調昏暗看起來髒髒的！

女性工作人員的表情看起來也較暗沉。

整體畫面昏暗，缺乏潔淨明亮的形象。

✕ 客戶提供照片太暗，
BAD 呈現的形象不佳

直接使用客戶提供的照片當作設計素材時，很容易產生暗沉的形象。空調照片中的光線是從左邊照進來，使右邊特別暗。此外女性工作人員的照片也偏暗，整體看起來有種汙濁感。

必須亮一點打造清爽感！

<table>
<tr><td rowspan="2">Banner主題</td><td>目標客群
20～40多歲的獨居女性</td><td>提供檔案、文字
● 空調清洗
拆解清洗服務</td></tr>
</table>

Banner主題

目標客群
20～40多歲的獨居女性

客戶期望
這是清洗空調的服務宣傳。希望
設計成表現出值得信賴與安心感
的潔淨明亮氛圍

提供檔案、文字
● 空調清洗
　拆解清洗服務
● 專業女性工作人員
● 空調保養.COM
● 女性工作人員與空
　調的照片

After

空調看起來白
淨明亮。

女性工作人員
的形象也變得
明亮爽朗。

PART 6 修正、加工

○ 照片調亮可增加
GOOD 潔淨形象！

提亮曝光（曝光量）與陰影後，空調就變
得潔白乾淨。調亮女性工作人員，讓服務
本身散發出充滿潔淨感的爽朗明亮形象。

注意照片
曝光過度！

單純提高曝光會造成白色部分消失的
「過曝」，僅調亮陰影的部分，就能夠
避免過曝的發生。

125

打造物件與背景間的界線

陰影和光暈

背景與商品顏色太相近時，商品就會融入背景看不出邊線。
搭配反映實際邊框的陰影與光暈，就能夠打造出自然的邊
線，讓商品清晰浮現。

Before

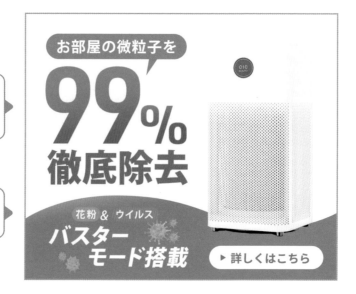

商品不清楚，與
背景的邊線過於
模糊。

商品融入背景，
不夠顯眼。

✕ 商品融入背景
BAD 導致看不清楚

文字尺寸與對比度都經過精細調整，是文
字視認性高的設計。但是背景的淺灰色與
商品顏色接近，使商品輪廓融入背景，所
以希望提升商品的存在感。

商品輪廓
消失了……

目標客群
20～50多歲愛乾淨的男女
客戶期望
這是空氣清淨機的宣傳，希望藉
藍色系打造出清潔且值得信賴的
形象

提供檔案、文字
- 99%徹底清除空間內的微
 粒子
- 搭載花粉＆病毒防護模式
- 詳情請洽
- 空氣清淨機的照片

After

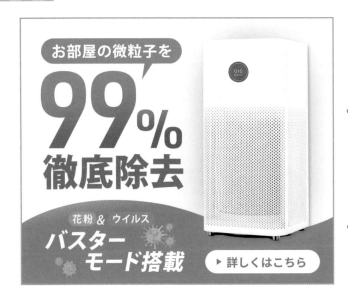

藍色的光暈，
使商品輪廓更
清晰。

加上陰影能讓
商品增添了立
體感。

⭕ 商品更加清晰
GOOD

搭配藍色光暈讓邊線變得清晰鮮明。此外
光線是從左上往商品本體照射的，所以右
邊增加反映實際邊框的陰影，看起來就更
加自然。

不宜過度加工 ▷ 過度的陰影或光暈都會顯得不自然，此
外也要記得將陰影打在光源的另一側，
才會顯得自然。

給予活潑的可愛感

剪貼簿

>> 兒童相關服務、寵物用品等的宣傳，會需要演繹出雀躍的歡樂感。這時建議用散發隨興感的方式裁切照片，打造出猶如剪貼簿的效果。

Before

儘管文字有紮實的強弱差異，卻很難讀懂。

配色與字型都有可愛感，卻隱約覺得畫面太過簡單平靜。

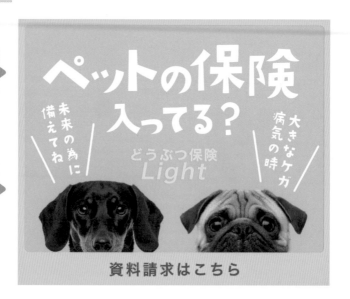

✕ 太過清爽
BAD 失去了雀躍感

這篇設計相較於流行感，更顯得清爽簡約，並散發平穩感，必須進一步加強雀躍歡樂的氣氛。此外對比度偏低也讓文字難以閱讀。

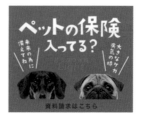

太過簡約看起來很無趣……

目標客群
飼養寵物的人
客戶期望
這是寵物保險資料索取廣告，希望打造出明亮流行且令人雀躍的氛圍

提供檔案、文字
● 是否購買寵物保險呢？
● 動物保險Light
● 為未來做好準備
● 重大傷病時
● 索取資料請洽
● 狗狗照片

After

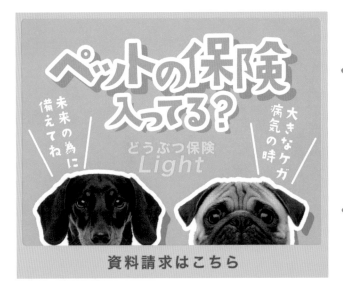

為文字製作白框，再搭配邊框陰影，讓文字變得立體好閱讀。

為照片打造出猶如剪貼簿的效果，增添歡樂氣息。

○ GOOD 陰影與邊框 共同交織出 可愛活潑的形象

文字與照片增加邊框與陰影，打造出猶如貼在剪貼簿上的流行隨興感。清晰浮現的文字更加顯眼，讓人一眼就能夠對內容留下印象。邊框粗度約為文字的一半，整體均衡感就會很好。

為文字增添
可愛感的訣竅

打造剪貼簿效果的訣竅，在於要拉開文字的距離，僅讓周邊白框相疊。接著文字配置有高有低，就能夠打造出韻律感，進一步提升活潑性。

將商品照與文字均放大至最大限度

邊緣透明

商品照片與文字佔據版面面積很多，結果互相重疊損及視認性。這時在重疊處使用透明的漸層效果，就可以將畫面調整得更容易閱讀。

Before

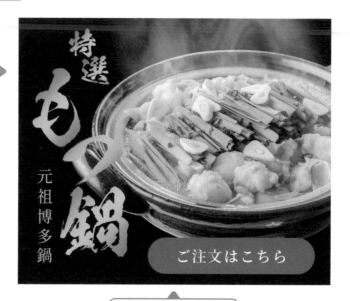

文字與鍋子的邊緣重疊妨礙閱讀。

ご注文はこちら

畫面上的鍋子尺寸偏小，強調不出實惠商品。

✕ BAD
商品與文字重疊，對視覺造成阻礙

內臟鍋的照片與商品名稱都盡可能放大，導致鍋子邊緣與文字重疊而妨礙閱讀。同時內臟鍋的照片又因為考量到文字空間而無法放得更大，導致所有設計要素都顯得半調子。

內臟鍋的照片要更大才行！

<table>
<tr><td rowspan="2">Banner主題</td><td>目標客群
喜歡大啖美食的20～30多歲男女
客戶期望
這是內臟鍋的網路購物宣傳，希望在表現出和風與歷史感之餘，傳達出內臟鍋的美味</td><td>提供檔案、文字
● 特選內臟鍋
　元祖博多鍋（店名）
● 立刻下單
● 內臟鍋照片</td></tr>
</table>

目標客群
喜歡大啖美食的20～30多歲男女
客戶期望
這是內臟鍋的網路購物宣傳，希望在表現出和風與歷史感之餘，傳達出內臟鍋的美味

提供檔案、文字
● 特選內臟鍋
　元祖博多鍋（店名）
● 立刻下單
● 內臟鍋照片

After

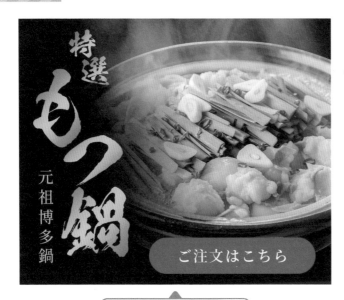

文字背景簡單，所以即使很大也很容易讀。

內臟鍋的照片放大後，看起來就更加美味了！

文字易讀，商品顯眼！

GOOD

內臟鍋的商品照與商品名重疊部分，就用透明的漸層效果解決，如此一來就能夠放大商品照片，清晰展現出鍋中食材，令人食指大動。（具體方法將於P.136的Column中解說）

漸層注意事項 照片使用透明漸層時，靠近圖框裁切的邊界漸層，會看起來假假的不自然，所以要將漸層效果施加在邊界的內側，才會比較自然。

131

讓美容商品圖最好用的技巧

鏡面反射

保養品等美容相關商品，要配置出讓人覺得高級又有美感。這裡不妨先記好常見的技巧之一：讓底面反射商品的鏡面反射法。

Before

沒層次感且畫面單調。

商品與背景格格不入。

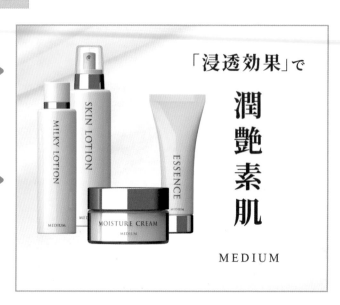

✕ **視覺效果單調**
BAD **且缺乏高級感**

商品照片與文字搭配恰到好處，卻總覺得太過平靜單調。整組保養品的廣告，會特別需要營造出高級感與閃耀亮眼感。

整組商品
高級感不足……

<table>
<tr><td rowspan="2">Banner主題</td><td>目標客群</td><td>提供檔案、文字</td></tr>
</table>

| Banner主題 | 目標客群
30～40多歲對專用基礎保養品有
興趣的女性
客戶期望
這是基礎保養品組的宣傳，希望
以白色系打造具高級感的形象 | 提供檔案、文字
● 藉「滲透效果」打造潤澤肌膚
● MEDIUM（品牌名稱）
● 保養品照片 |

After

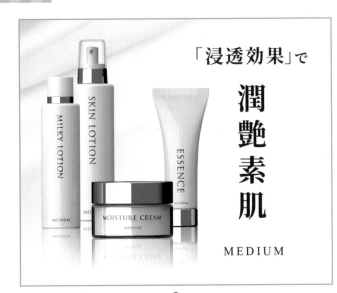

「浸透效果」で

潤艷素肌

MEDIUM

底面的反射增添了立體感。

自然感受到設計的深度感與空間感。

商品散發出優美高級的氛圍與價值感。

GOOD

藉鏡面效果
演繹出高級感

商品下方增加鏡面反射效果，營造出優美璀璨的高級空間感。此外反射效果有助於增加立體感，讓人感受到空間深度，使畫面看起來游刃有餘。

×

○

 打造自然的反射效果

所謂的鏡面反射，就是配置上下翻轉的照片，所以俯瞰角度、沒有完全出現在底面上時，都會看起來不對勁。

調整半調子的裁切位置

筆刷

客戶提供的照片有時裁切位置很奇怪，讓人很難運用。這時就善用筆刷去除邊緣直線，照片就會好用許多。

Before

到處都是多餘的留白。

女性照片偏小。

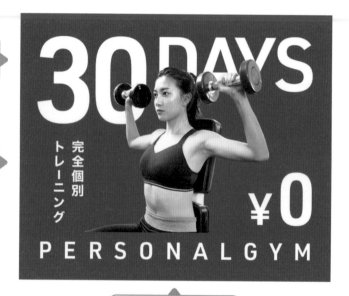

下半身裁切位置很奇怪。

✕ 照片裁切位置很奇怪

BAD

女性照片裁切位置很奇怪，讓下半身看起來不對勁。人物尺寸偏小，導致周邊到處都是多餘的留白。所以要放大人物，同時修掉不對勁的地方。

人物切得很不自然⋯⋯

目標客群
擔心運動量不足的20～40多歲男女性

客戶期望
這是健身房會員招募廣告，希望打造出有型且強勁有力的形象

提供檔案、文字
● 完全個別訓練
● 30DAYS ¥0
● PERSONALGYM
● 健身中的女性照片

After

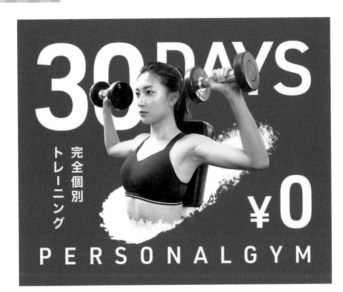

人物的尺寸又大又明顯。

去除多餘留白，將要素聚在一起後，散發魄力！

○ 用筆刷加強效果後
GOOD 放大照片

放大女性的照片後，從腰部裁切掉。接著用筆刷在背景上刷出效果後，將女性照片配置得猶如從中竄出一樣，消除了多餘的留白，同時提升了魄力與訴求力！

善用各種
筆刷吧

使用油漆滴落般的筆刷，或是將一般筆刷劃出W或M型等都可以，請按照想表現出的形象運用各種筆刷吧。

常見的 Photoshop技巧

遇到照片亮度不足導致畫面陰暗、擺有料理的容器邊緣不好看等情況時，就必須按照需求加以修整，這裡就要介紹幾個很重要的Photoshop技巧。

將邊線修得滑順！

Before

After

要將料理照片塞進狹窄空間時，器皿有時可能會太顯眼造成負面效果。這時可以用透明的漸層效果，將邊線修整得滑順，如此一來，視線就會專注在料理上。

① 套用圖層遮色片

要製作出透明的漸層效果時，首先要套用圖層遮色片。在選擇要打造透明效果的圖層狀態下，點擊〔圖層（レイヤー）〕→〔圖層遮色片〕→〔全部顯現（すべての領域を表示）〕。

● 選擇「圖層遮罩」→「全部顯現」

② 選擇漸層工具

從畫面左邊的面板選擇〔漸層工具〕，預設都是〔油漆桶工具（塗りつぶしツール）〕，只要長按就可以切換。

● 選擇「漸層工具」

原來要用圖層遮色片
和漸層處理啊！

③ 用漸層編輯器 選擇〔黑、白〕

❶點選首頁圖示右側的〔漸層編輯器〕後開啟。❷從預設的基本切換成〔黑、白〕後點選〔OK〕。

• 選擇「漸層編輯器」→切換「黑、白」

④ 選擇圖層遮色片

在畫面右下的圖層面板中點選右邊的〔圖層遮色片（用鎖鏈相連的白色長方形）〕，如圖示白色括號移到圖層遮色片的位置。

• 選擇「圖層遮色片」

⑤ 在想施加效果的 位置拖曳

選好〔圖層遮色片〕後拖曳圖像的話，拖曳過的範圍就會形成透明的漸層效果。漸層效果會落在拖曳的起始點與終點之間。

⑥ 反覆操作至 符合需求為止

可以不斷回到STEP❺的步驟，嘗試各種角度與透明狀態等，直到你找到符合自己需求的效果。

消除陰影並調亮！

Before

After

客戶提供的商品或人物照通常偏暗，所以必須消除陰影並調亮。只要使用Photoshop的外掛功能「Camera Raw Filter」，將圖像太暗的部分調亮。

① 將圖像切換成智慧型物件

要進行圖像的補償或重新調整時，就要先把圖像切換成智慧型物件。請點擊〔圖層〕→〔智慧型物件〕→〔轉換為智慧型物件（スマートオブジェクトに変換）〕。

② 啟動 Camera Raw Filter

啟動Camera Raw Filter。點擊〔濾鏡（フィルター）〕→〔Camera Raw Filter〕。

※圖片模式必須RGB，不能CMYK。

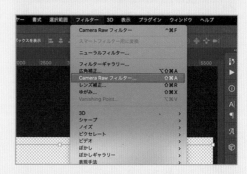

③ 提亮陰影

啟動Camera Raw Filter之後，首先將〔陰影〕數值往〔＋〕的方向移動，將陰影部分降到最不明顯。

④ 降低亮部

為了預防圖像亮處過度曝光，所以請先將〔亮部〕數值往〔－〕的方向移動，稍微減暗亮部。

⑤ 提升曝光度

把圖像調亮的前置作業已經完成，所以將
〔曝光度〕數值往〔＋〕的方向移動以調亮
畫面，這時要注意別調高太多會導致圖像過
度曝光。

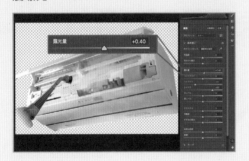

⑥ 調整對比

稍微將〔對比〕往〔＋〕的方向稍微移動，
整個畫面就會變得更加清晰銳利。

⑦ 調整細節飽和度

將〔細節飽和度〕往〔＋〕的方向調整後，
彩度會變高，整體畫面會更鮮豔。

⑧ 整體的微調

最後請看著預覽影像，再加以微調〔曝光
度〕、〔對比〕、〔亮部〕、〔陰影〕的數
值後即大功告成。

PART 7

藉由裝飾與氛圍詮釋，
打造出令人
心動的設計

我要讓設計看起
來更有品味！

裝飾看起來
很老土⋯⋯?

裝飾運用方式不妥的話，
可能會顯得老土或是造成反效果，
因此在裝飾時應避免妨礙整體設計。
這裡要介紹新手也能夠
輕易運用的裝飾法。

有型的背景裝飾

三角形

有效配置三角形裝飾，就能夠勾勒出有型的形象。若用法錯誤會顯得粗糙，所以請先認識三角形的使用規則。

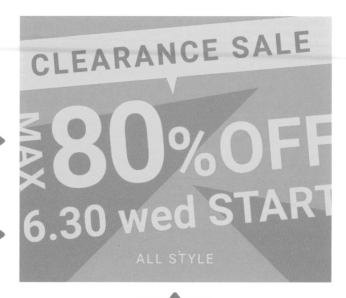

三角形的角度讓人感受到空間深度。

三角形融入背景，使文字更加顯眼。

有型的形象。

POINT

抬高其中一角
打造方向性

選擇僅一角特別尖銳的三角形並朝上，會塑造出朝著高處邁進的方向性，醞釀出畫面的節奏感。使用正三角形的話，雖然顯得沉穩安定，但畫面容易變得粗糙。

正三角形四散時不僅缺乏安定的韻律感，也容易顯得設計上的粗糙。

隨機配置僅一角特別尖銳的小三角形，能夠塑造出有型的氛圍。

為稍嫌不足的標題調味

02 引號

標題較短或是僅商品名而已時，只有文字會稍嫌孤單。這時只要配置引號，就能夠提升文字周邊的奢華感，也有助於引導視線。

① 引號

最標準的就是「引號」。從左上與右下圍起，能夠將視線引導至中央的文字。引號線條的粗度比中間文字細一點的話，整體均衡感會比較好。

② 大括弧

從左右紮實包圍的「大括弧」讓兩側封閉，將視線集中到中央文字的效果更勝於引號。大括弧同樣要細一點比較好運用，整體視覺效果也會較簡潔。

③ 斜楔

在文字前後設置「斜楔」就像在歡呼一樣，能夠形塑以很有精神的聲音從下方吶喊的氛圍，打造出明亮流行的形象。

④ 雙引號

會散發知性氣息的「雙引號」，因為沒有用到線條，所以比其他符號更有特色，形狀也會隨著字型而有不同變化。

03

到處都能用的萬能圖形

沒有任何角度的圓不具方向性,散發著輕飄飄的氛圍。無論什麼樣的場所都能夠自由配置運用,很常用來妝點需要強調的資訊。

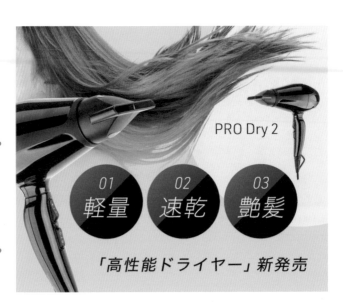

3個圓形都很吸睛。

商品與圓的顏色相同,讓視線得以自然流動閱讀。

POINT

要使用正圓形而非橢圓

雖然橢圓形可以依文字長度變形,非常方便,但是沒有整理好的話,反而會造成壓扁似的負面效果。希望打造井然有序的視覺效果時,仍推薦正圓形。

正圓形太死板的時候　壓扁的圓形會帶來負面效果,如果覺得正圓形使形象太生硬時,可以用手繪柔化。

04

裝飾、氛圍詮釋

用具象徵性的圖讓人直覺意會

圖示

相較於僅使用文字，搭配圖示能夠讓人更直覺地理解內容。
這裡試著運用具象徵功能的圖示，讓人一眼看懂內容也可打
造視覺焦點。

直覺看懂功能
的內容。

圖示有助於吸
引目光。

POINT

選擇與內容
關聯性高的圖示

文字需要閱讀時間，圖示則可瞬間傳
遞訊息。正因如此配置關聯性與整合
性低的圖示時反而會造成混亂，所以
請慎選有象徵功能的圖示。

圖示不明顯時　圖示因為線條太細導致視認性偏低時，可在背
景配置圓形色塊以改善這個問題。

POP的漫畫風就是搶眼！

美式漫畫風

這種設計的關鍵就是演繹出美式漫畫般的風格。又黑又粗的框線、繽紛的配色、對話框背後的圓點……等。試著把各種醒目要素都凝聚在一起。

充滿立體感的文字設計，很引人注目！

圓點花紋兼具POP風與熱鬧氣氛。

五顏六色的搭配，幫活動帶來歡樂的形象。

POINT

用明度較高的顏色提升視認性

美式漫畫風不可或缺的就是「黑框」，以及彷彿有強光照射般的高對比明朗形象。明度較低的色彩會與黑框融合在一起並妨礙閱讀，所以請使用明亮的顏色。

讓設計更顯眼的訣竅

明度較低就難以閱讀，所以提升明度並在黑框內側配置白色邊線，進一步提升視認性。

06

用璀璨光輝瞬間吸睛

亮晶晶圖形

裝飾時使用以星型為基本形狀的圖形，就能夠增添璀璨的形象並吸引目光。代表閃亮亮的圖形基本上屬於光的形象，所以會使用白色或黃色。

① 菱形

常見的「菱形」版閃亮亮圖形，配置2～3個不同尺寸的圖形，整體均衡感就很好。

② 十字形

直線與橫線長度相同的「十字形」，會散發出絢麗的光芒，形塑出比菱形優雅的氛圍。

③ 手繪

徒手繪製的「手繪」版閃亮亮圖形，能夠增添手感以及洋溢溫暖氣息。

④ 漸層

寫實的「漸層」版閃亮亮圖形，只要在光的中央配置漸層圓形，就能夠打造出真實感。

07

打造各式各樣的華麗感

花

想塑造出優美華麗的形象時，使用花朵裝飾肯定沒錯。此外形象也會隨著圖案筆觸大幅翻轉，從可愛到冷冽都能辦到。

① 水彩畫

輕柔的水彩畫風花朵插圖，不會太過搶眼，能夠完美融入背景，無論什麼場景都很適合。

② 照片（寫實風）

照片或寫實風的花朵非常引人注目，所以應調低對比並適度裁切以避免造成反效果。

③ 純線條

用精細線條繪出的花朵，即使線條複雜也不會過度搶眼，能夠輕易融入背景，是設計時很好用的版本。

④ 花瓣

將玫瑰或櫻花等形狀很有特色的花瓣，以四散的方式配置在各處，能夠演繹出熱鬧的氛圍。這時建議使用多片不同尺寸的花瓣。

確實表現得獎經歷與成績

獎牌

要傳達商品或得獎經歷、銷售成績時，獎牌就是很好用的素材。將數字配置在獎牌、文字配置在緞帶，人們會更容易看懂要傳達的資訊。

獎牌的「No.1」非常吸睛。

成功表現出商品受歡迎的程度。

POINT

獎牌尺寸
應小於商品！

獎牌圖示是能夠瞬間展現出商品與服務品質優秀的素材，但太大會過於搶眼，所以尺寸應小於商品，低調一點比較好。

獎牌內文字
設計的訣竅 ▷ 獎牌文字使用金色有助於產生統一感，字體顏色深一點，視認性會比較高。

搭配條列式文字使用

勾號

以條列式的方式排列簡單語句時,在每行開頭配置勾號有助於引導視線,使人們順勢看完所有文字。因此請將勾號與條列式設計視為一組運用吧。

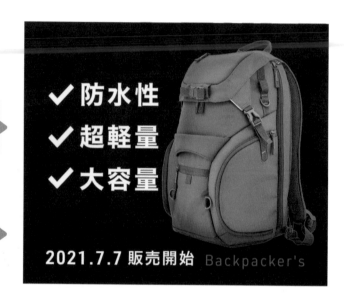

列表的開頭符號,會吸引視線停駐。

視線自然由上往下移動。

POINT

條列式項目
要縱向排列

要將簡單語句條列呈現時,基本上會使用縱向排列。此外在每行開頭配置勾號或項目符號(●、○),人們自然就會依循視線由上至下的順序閱讀。

條列式項目橫向排列時,視線的動線較不順暢,比較難讀懂。

縱向排列能夠自然引導視線,勾號再搭配白色圓形,就可以進一步提高視認性。

演繹出超High氣氛

紙花、禮炮

超值的優惠、特賣等希望炒熱氣氛的場合，就很適合用紙花陪襯。這時請搭配華麗的色彩，進一步提高祭典氣氛。

① 金色紙花

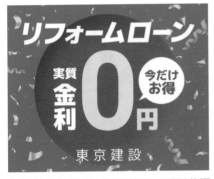

標準的金色紙花，只要將兩三種形狀調成不同尺寸，再散布於整個背景就能夠營造出熱鬧感。

② 金色紙花＋模糊效果

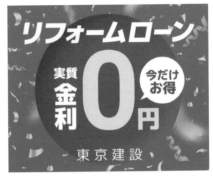

較大的紙花圖案搭配模糊效果，就能夠塑造出遠近感，演繹彷彿撒到眼前的臨場感。

③ POP 風紙花＋禮炮

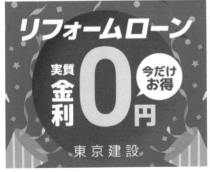

用單色POP風圖案製成的紙花，以及配置在兩角的禮炮，詮釋出熱鬧派對正要展開的氣氛。

④ 紙花＋禮炮＋裝飾彩帶

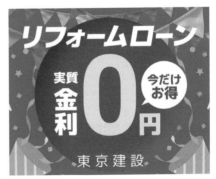

要表現出猶如身處派對會場的熱鬧感，除了禮炮之外，還可以試著在上方配置懸掛的裝飾彩帶。

11

熱氣

裝飾、氛圍詮釋

剛煮好的料理最美味,而能夠呈現這股熱騰騰的感受,正是上方的熱氣。想要表現出白飯或是火鍋等溫暖食物的美味,就試著配置熱氣效果吧。

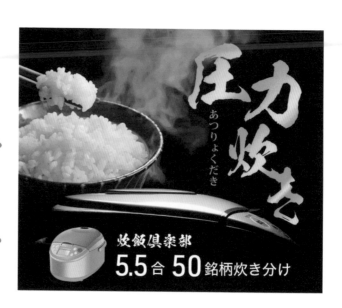

白飯熱騰騰的,看起來很好吃。

熱氣表現出了料理的熱度。

POINT

黑色背景
會讓熱氣更顯眼

熱呼呼升起的白色熱氣,能夠展現出溫暖與熱度的存在。要演繹剛煮好的料理時,只要搭配白色熱氣看起來就很好吃。由於熱氣是白色的,所以搭配黑色背景會更加顯眼與好吃。

✕

熱氣素材通常都假設背景為黑色,因此搭配亮色背景的話,熱氣周遭的顏色會難以融入背景。

○

背景用黑色凝聚空間感,同時搭配霧狀的熱氣,表現出了料理熱騰騰的溫度感。

詮釋傳統豪華的氛圍

和式花紋

這裡要介紹的是讓人聯想到屏風、日式拉門與和服等花紋的裝飾，這類裝飾能夠表現出日本的傳統與歷史，賦予其值得信賴感與高級感，是為日本國產商品設計時格外適合的素材。

① 金雲

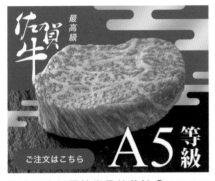

日本國寶屏風等常見的花紋「EKASUMI（ㄟ霞）」，僅以直線與曲線組成，能塑造出圖騰般的形象。左右長度調整起來很簡單，是好上手的和式花紋。

② 金色波浪

象徵波浪的和式花紋，名為青海波。以斜向交錯的方式組成，所以最旁邊仍相當整齊，不會有貿然切斷的感覺。

③ 市松紋

方形交錯排列的市松紋，因為是由簡單圖形組成，所以相當低調。儘管如此仍可充分表現出和式風情，是相當好用的花紋。

④ 七寶紋

以圓形交疊組成的和式花紋，名為七寶紋。雖然只是用4個圓疊在1個圓上形成的簡單花紋，卻是好用又亮眼，是設計師必備的素材之一。

藉由線條方向將視線引導至中央

放射線

放射狀散開的集中線,有助於將視線集中在中央的文字與照片。能夠在型塑熱鬧氣氛之餘強調特定區域,是效果很好的設計手法。

熱鬧有活力的驚喜形象。

視線會停駐在中央家具上。

POINT

用相近的雙色搭配

朝著中央聚集的集中線,能夠將視線強力引導至正中央。使用雙色線條有助於營造熱鬧且值得慶賀的氛圍,配色上則請選擇明度、彩度與對比度都相近的色彩。

×

雙色的顏色對比度太高,使放射線過於搶眼,損及文字的視認性。

○

線條使用同色系有助於提升文字視認性,線條粗度採隨機配置的話,還可增添隨興氣息。

14

象徵新開始的季節

春

春季是畢業、入學、展開新生活等變化開端的季節，適合使用櫻花、樹木新芽等圖案，展現出新鮮且充滿希望的氛圍，打造出柔美溫和的形象。

① 櫻花＋粉紅色與淺藍色

\ 進一步搭配 /

SPRING
BIG SALE
50%OFF

SPRING
BIG SALE
50%OFF

提到春季的代表性圖案就會想到「櫻花」。將大量的花組成區塊，或是配置四散的花瓣，都能夠營造出春天感。

配色上可以僅使用櫻花的粉紅色，但是再搭配天空的淺藍色，就更有積極的春季氛圍。

② 新綠＋黃綠

\ 進一步搭配 /

SPRING
BIG SALE
50%OFF

SPRING
BIG SALE
50%OFF

春季是嫩葉冒出的季節，因此茂盛的小巧黃綠色樹葉，同樣能夠演繹新一年的開始。

以黃綠為基底，搭配兩種以上不同色調的顏色，仍然可以維持畫面的一致性。背景顏色較深時就搭配白字吧。

15

繽紛且洋溢熱帶氣息

夏

提到夏季的象徵，就會想到艷陽照射下的蔚藍海洋、雪白色的積雨雲，再來是洋溢南國色彩的鮮豔水果與花朵。夏季，就是要選擇熱力四射的素材與色彩。

① 海＋藍色與白色

\ 進一步搭配 /

這是海水浴的季節，使用沙灘球、貝殼、椰子樹等充滿南國海洋氣息的圖案，就足以表現出夏季氛圍。

以海洋的藍色為基底色，搭配積雨雲的白色，就是足以讓人聯想到夏季天氣的配色。

② 扶桑花＋紅色與黃色

\ 進一步搭配 /

提到南國代表的花卉就會想到扶桑花，將大紅色的花朵與帶點粉紅的花朵放在一起，有助於打造空間深度，帶來凝聚要素的效果。

以扶桑花的紅色為基底，文字則選擇猶如陽光的黃色，讓熱帶形象更加顯眼。

紅葉與豐收的季節

秋

林木都染上紅色或黃色等暖色系的秋季，同時也是採收稻米與番薯等農作物的豐收季節，所以請用暖色系與活動的象徵色去做調配吧。

① 紅葉＋黃色與橙色

\ 進一步搭配 /

這裡使用了紅葉的代表植物──楓葉，將尺寸稍有不同的葉片疊在一起，整頓出視覺的平衡感。

配色以橙色為基底，再搭配相似色的黃色與紅色，就能營造出整面山林染紅般的視覺效果。

② 萬聖節＋橙色與紫色

\ 進一步搭配 /

歐美的秋季象徵是慶祝豐收的萬聖節。配置用南瓜刻出的臉、妖怪圖案，就能夠表現出收穫之秋的氛圍。

這是以萬聖節常用色為背景。以橙色為基底色，再搭配代表傍晚的紫色，看起來就很有萬聖節的樣子。

17

用聖誕節與閃耀感塑造期待感

冬

裝飾、氛圍詮釋

》

儘管冬季令人聯想到雪與結晶等寒冷的要素，但是使用這些素材容易流於寂寥。所以請搭配聖誕節、燈光藝術等活動與節慶的象徵，營造出華麗的氛圍。

① 聖誕節＋綠與紅

\ 進一步搭配 /

聖誕節是冬天一大盛事，聖誕樹配置在下半部，懸吊的裝飾品配置在上方時，整體視覺效果就很完善。

使用了代表聖誕節的綠色與紅色。但是紅色與綠色容易造成光暈般的效果，所以應避免使用在文字上。

② 燈光藝術＋藍色與白色

\ 進一步搭配 /

冬季會在枯木上點亮燈光藝術，因此在夜空裡配置象徵燈光的閃亮亮圖形，再疊上使用模糊效果的圓形，就能夠大幅提升冬季氛圍。

背景使用深藍色，再疊上透明的白色圓形，藉此表現出雪花，進一步強調了冬季的美麗星空。

表現出新年的喜慶感

新年

新年期間就使用傳統圖案或花紋，打造出歡樂的年味吧。配色上選擇充滿喜慶氛圍的紅白與金色，更是相得益彰。

① 日式花紋＋金色與黑色

\ 進一步搭配 /

New Year's
BIG SALE
50%OFF

New Year's
BIG SALE
50%OFF

金色與黑色能夠形塑出更加高貴喜慶的氛圍，再以簡約的日式花紋打造視覺焦點，就成功演繹出奢華氣息。

為金色與黑色施加漸層效果以強調質感後，立刻就展現出猶如重盒（註：日本年菜餐盒）的形象。

② 正月＋紅色、白色與金色

\ 進一步搭配 /

New Year's
BIG SALE
50%OFF

New Year's
BIG SALE
50%OFF

新年會在嚴寒時來臨，這時為富士山搭配第一個日出、在天空配置金色的雲，就能夠瞬間勾勒出新年的喜慶氣氛。

以紅色與白色為主，再搭配金色就能夠大幅提升喜慶感。背景色彩較深時，只要搭配白字就能夠增添清新氣息。

完工後不要馬上交出！

交稿前
應檢視的項目

不能因為設計完了就馬上傳給客戶，必須重新審視。
所以請透過下列項目檢查自己是否有疏漏。

檢查6大項目

POINT 1 基本項目

☑ 所有必要文句都有輸入

☑ 所有必要圖像都有配置

☑ LOGO是否按照使用規範

☑ 構圖上是否有頭部被切到
　或是人物看起來像是被線條切割等失誤

☑ 是否有藉按鍵或語句邀請點擊

POINT 2 層次感項目

☑ 文字都確實好閱讀

☑ 標語能夠吸引目光

☑ 金額、數字都又大又顯眼

☑ 單位、助詞都又小又低調

不檢查的話，就會有
意想不到的疏失！

3 字型項目

- [✓] 字型選擇符合形象
- [✓] 字型種類沒有過多
- [✓] 數字與英文均使用歐文字型

4 排版、節奏感項目

- [✓] 有按照意思與功能分組
- [✓] 有用背景或色塊分區
- [✓] 視線引導流暢
- [✓] 節奏感具有變化，不會讓人不曉得該看哪裡
- [✓] 重心在正中央沒有偏移
- [✓] 沒有連續使用橫書

5 裁切、修正項目

- [✓] 有藏起多餘的部分
- [✓] 有強調重要的部分
- [✓] 沒有因為太昏暗的部位導致畫面暗沉
- [✓] 垂直、水平都有確實整理好
- [✓] 圖形、裝飾沒有造成反效果

6 配色項目

- [✓] 配色符合形象
- [✓] 明度、彩度（色調）和諧
- [✓] 配色比例適當（7：2：1）

總複習！Banner練習題

理解至今的內容後，練習親手設計Banner！
這裡總共準備6道題目，遇到瓶頸時就參考製作重點。

※「應配置要素」中的照片均為示意圖，練習時請挑選類似的照片。

LESSON

1　程式設計學校招生廣告

委託內容

● 目標客群是**考慮換工作的20～30多歲年輕人**。

● 希望打造出能夠輕鬆前來體驗的**開朗親切形象**。

● 希望使用**手寫風文字**。

● 希望用**粉嫩色**營造柔和氛圍。

應配置要素

● 文字

> ● 程式設計大學（服務名稱）
>
> ● 為期180天的實踐型學習專案
>
> ● 獻給從零開始，目標成為系統工程師的你
>
> ● 參加免費體驗課程

● 操作電腦的人物照片

製作重點

● 文字量很多，所以尺寸要確實做出差異以營造層次感。排版時也要留意資訊的彙整。

● 照片難以去背成方形時，也可以考慮改為人物去背。

完成後請以「#Banner設計學」
上傳到社群網路吧！

2 土地運用的線上諮詢會申請

委託內容

● 想宣傳**客人滿意度很高**的部分。

● 希望以藍色系搭配明體，表現出**值得信賴**。

● 希望表現出能夠以線上**輕鬆諮詢**的氛圍。

應配置要素

● 文字

- 土地運用線上個別諮詢會
- 可以解決土地方面的困擾
- 服務滿意度為業界No.1
 ※2020年度的滿意度調查
- 建築物法人團體（公司名稱）

● 提供導覽的套裝女性照片

製作重點

● 在宣傳高服務滿意度的時候，使用獎牌通常能夠獲得不錯的反應。此外也要將「No.1」配置得夠顯眼才行。

● 客戶指定明體，覺得文字太細時，可以搭配文字描邊效果增添視覺張力。

總複習

空間改裝服務的
展售中心參觀活動

委託內容

● 希望針對**喜歡樹木、大自然的人**，打造符合喜好的自然氛圍。

● **希望用直書記載「與大自然生活」**。

● 希望使用大地色系，但是要**避免晦暗感**。

應配置要素

● 文字

 ● 木質改裝

 ● 與大自然生活

 ● RenoFriends（公司名稱）

 ● 展售中心隨時開放

 ● 預約參觀

● 用木材改裝過的房間照片

製作重點

● 設計核心是標語「與大自然生活」，使用直書並頻繁換行、放大字型，讓標語能夠清晰可見。

● 大地色系使用面積太廣，容易造成晦暗氣氛，要特別留意。

4 卸妝油的新品宣傳

委託內容

● **以白色為基底蘊釀清新感**，藉此打造出符合女性喜好的氛圍。

● 希望用**圖解配置5種精油**。

● **商品照片**要比女性的臉部更顯眼。

應配置要素

● 文字

> ● 新‧洗臉商品誕生
>
> ● HADAMIRAI（商品名稱）
>
> ● Organic OIL
>
> ● 搭配5種精油讓妳一次卸乾淨
> 橄欖油／荷荷芭油／芝麻油／乳油
> 木果油／紅花籽油

● 洗臉後的女性與商品照片

製作重點

● 文字量很多，所以尺寸要確實做出差異以營造層次感。排版要透過確實分割，讓人一看就能夠理解。

● 人物去背後，打造立體感之餘也請賦予節奏感。

5 職業學校的參觀日導覽

委託內容

● 用**美式漫畫風**打造符合10多歲青少年喜好的流行感。

● 配色要**繽紛鮮豔**。

● 要讓人知道**必須事前預約**。

應配置要素

● 文字

- ● OPEN CAMPUS 2022
- ● 古庄商業職業學校
- ● 學長姊都等著你們喔
- ● 平日均開放　10:00～17:00／預約制
- ● 預約參觀

● 職業學校的學生團體照

製作重點

● 既然要打造成美式漫畫風，就要使用高彩度的鮮豔配色。文字與對話框都要搭配明顯的黑色框線。

● 團體照要去背使用的話，可以將學生的距離再調近一點，讓彼此肩膀幾乎互相重疊的程度。

觀光巴士行程的攬客廣告

委託內容

● 希望演繹出秋日風情，以表現出**楓紅魅力**。

● 希望使用**京都的街景**或**寺廟**等照片。

● 希望營造出散發日本形象的**歷史氛圍**。

應配置要素

● 文字

> ● 京都賞楓景點巡禮
>
> ● 當日來回巴士行程
>
> ● 一天只要5,980日圓
>
> ● 稻富觀光巴士（公司名稱）

● 楓紅與京都的照片

製作重點

● 搭配楓葉已經轉紅後的插圖或照片。

● 配色也請參考楓紅的色彩。

● 用日式花紋或日式圖案當裝飾，在演繹出歷史氛圍的時候，也要避免裝飾過度搶眼。

總複習

用關鍵色做選擇的
Banner配色手帳

這裡按照關鍵色彙整了製作Banner時的建議配色,不知道該怎麼選擇顏色時不妨參考。

配色的選擇重點

POINT
1　包含白色的 3色配色!

如PART❶所述,配色是以主要色、基底色與重點色這3種顏色組成。用「白色＋深色＋淺色」這個規則去搭配就不容易失敗,深色與淺色使用同色系可形成和諧的氛圍,互補色則可打造層次感。

POINT
2　對比度要高

Banner當然也會使用流行的配色,但是基本上仍是廣告,所以這3個顏色的對比度要高。對比度低的話,容易成為不吸睛的設計,請務必留意。

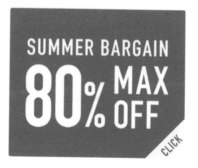

Red 紅

紅色是相當顯眼的顏色，既可廉價也可高貴，是廣告最常使用的顏色。無論用在哪種內容上都顯得漂亮，所以新手也能夠輕易運用。

明亮、流行

● RGB：255・0・42　#ff002a
○ RGB：253・255・212　#fdffd4

● RGB：247・0・0　#f70000
○ RGB：121・254・248　#79fef8

● RGB：251・58・0　#fb3a00
○ RGB：255・230・44　#ffe62c

● RGB：255・55・15　#ff370f
○ RGB：223・255・116　#dfff74

沉穩、認真

● RGB：206・29・29　#ce1d1d
○ RGB：242・254・237　#f2feed

● RGB：255・69・49　#ff4531
○ RGB：250・246・240　#faf6f0

● RGB：203・25・6　#cb1906
○ RGB：251・194・106　#fbc26a

● RGB：212・55・47　#d4372f
○ RGB：255・222・218　#ffdeda

傳統

● RGB：190・28・8　#be1c08
○ RGB：250・216・78　#fad84e

● RGB：194・2・18　#c20212
○ RGB：196・151・187　#c497bb

● RGB：138・10・3　#8a0a03
○ RGB：188・145・77　#bc914d

● RGB：192・1・0　#c00100
○ RGB：177・174・165　#b1aea5

Blue 藍

藍色讓人覺得安心、安全、值得信賴，只要稍加調整即可變得爽朗或是厚重沉穩，是最容易打造出豐富版本的顏色。

新鮮、清爽

RGB：2・135・221　#0287dd
RGB：190・237・183　#beedb7

RGB：35・93・229　#235de5
RGB：255・231・251　#ffe7fb

RGB：25・133・197　#1985c5
RGB：255・247・234　#fff7ea

RGB：44・32・159　#2c209f
RGB：255・245・45　#fff52d

沉穩、認真

RGB：3・64・140　#03408c
RGB：136・200・253　#88c8fd

RGB：44・41・99　#2c2963
RGB：97・226・239　#61e2ef

RGB：20・38・84　#142654
RGB：65・170・206　#41aace

RGB：0・29・194　#001dc2
RGB：194・191・188　#c2bfbc

傳統

RGB：61・46・126　#3d2e7e
RGB：236・220・22　#ecdc16

RGB：36・51・128　#243380
RGB：250・109・83　#fa6d53

RGB：38・40・70　#262846
RGB：157・223・224　#9ddfe0

RGB：10・0・119　#0a0077
RGB：186・134・185　#ba86b9

Yellow 黃

黃色與各種顏色都好搭，也能夠輕易勾勒出繽紛感。但是彩度降低就會顯得暗沉，明度降低會容易黯淡混濁，所以應盡量調得鮮豔明亮。

明亮、流行

RGB：255・255・1　#ffff01
RGB：48・60・61　#303c3d

RGB：255・254・2　#fffe02
RGB：0・73・118　#004976

RGB：246・231・13　#f6e70d
RGB：165・151・198　#a597c6

RGB：250・249・42　#faf92a
RGB：63・156・206　#3f9cce

沉穩、溫柔

RGB：255・218・0　#ffda00
RGB：187・156・0　#bb9c00

RGB：242・220・3　#f2dc03
RGB：223・1・1　#df0101

RGB：251・233・97　#fbe961
RGB：59・61・67　#3b3d43

RGB：231・190・28　#e7be1c
RGB：130・67・55　#824337

新鮮

RGB：230・254・8　#e6fe08
RGB：219・208・180　#dbd0b4

RGB：226・229・28　#e2e51c
RGB：224・57・65　#e03941

RGB：237・255・25　#edff19
RGB：55・190・241　#37bef1

RGB：215・243・13　#d7f30d
RGB：253・120・157　#fd789d

Pink 粉紅

提到可愛當屬粉紅。能夠打造出明亮流行的形象，降低彩度就可形塑成熟氣息。使用頻率低於其他顏色，但是希望藉配色營造可愛感時，粉紅色的效果超群。

流行、可愛

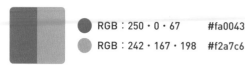
- RGB：250・0・67　#fa0043
- RGB：242・167・198　#f2a7c6

- RGB：246・19・98　#f61362
- RGB：196・255・183　#c4ffb7

- RGB：235・5・73　#eb0549
- RGB：255・224・39　#ffe027

- RGB：255・99・103　#ff6367
- RGB：50・240・252　#32f0fc

沉穩、認真

- RGB：203・95・107　#cb5f6b
- RGB：250・152・165　#fa98a5

- RGB：229・120・127　#e5787f
- RGB：88・55・116　#583774

- RGB：217・79・91　#d94f5b
- RGB：255・170・146　#ffaa92

- RGB：205・58・99　#cd3a63
- RGB：238・212・69　#eed445

迷幻、復古

- RGB：255・47・81　#ff2f51
- RGB：51・246・89　#33f659

- RGB：243・44・99　#f32c63
- RGB：158・0・95　#9e005f

- RGB：255・61・115　#ff3d73
- RGB：29・152・217　#1d98d9

- RGB：227・81・150　#e35196
- RGB：135・13・26　#870d1a

Green
— 綠

散發出自然與生態感，企業追求環保時經常要求這個顏色。想營造出環保形象時，不要降低彩度，維持鮮豔的綠色有助於塑造出清新形象。

明亮、爽朗

RGB：45・207・51　#2dcf33
RGB：133・249・91　#85f95b

RGB：19・173・42　#13ad2a
RGB：157・211・254　#9dd3fe

RGB：39・225・17　#27e111
RGB：238・218・200　#eedac8

RGB：5・255・103　#05ff67
RGB：147・49・210　#9331d2

沉穩、認真

RGB：20・72・45　#14482d
RGB：98・177・105　#62b169

RGB：0・173・109　#00ad6d
RGB：255・149・72　#ff9548

RGB：51・178・40　#33b228
RGB：54・83・63　#36533f

RGB：5・96・66　#056042
RGB：118・148・52　#769434

自然

RGB：81・129・63　#51813f
RGB：214・186・47　#d6ba2f

RGB：150・201・73　#96c949
RGB：208・105・114　#d06972

RGB：106・185・75　#6ab94b
RGB：78・143・190　#4e8fbe

RGB：109・155・66　#6d9b42
RGB：247・198・3　#f7c603

Neutral color

無彩色

無彩色的單色調是極簡內斂的配色。背景以灰色為基底再搭配鮮豔色彩時，能夠營造出摩登形象，而黑色基底與柔和的色調則非常好搭。

黑白色調

- RGB：34・34・34　　#222222
- RGB：238・238・238　#eeeeee

- RGB：153・153・153　#999999
- RGB：221・221・221　#dddddd

- RGB：68・68・68　　#444444
- RGB：247・247・247　#f7f7f7

- RGB：170・170・170　#aaaaaa
- RGB：204・204・204　#cccccc

灰色基底

- RGB：255・70・50　　#ff4632
- RGB：228・225・222　#e4e1de

- RGB：9・180・75　　#09b44b
- RGB：210・199・199　#d2c7c7

- RGB：27・166・170　#1ba6aa
- RGB：245・244・244　#f5f4f4

- RGB：255・155・12　#ff9b0c
- RGB：229・229・228　#e5e5e4

黑色基底

- RGB：11・11・11　　#0b0b0b
- RGB：252・242・212　#fcf2d4

- RGB：55・55・55　　#373737
- RGB：253・246・203　#fdf6cb

- RGB：92・92・92　　#5c5c5c
- RGB：253・249・223　#fdf9df

- RGB：111・111・111　#6f6f6f
- RGB：249・232・198　#f9e8c6